書法用字圖典

王中焰 編著

海峽出版發行集團 | 福建美術出版社
THE STRAITS PUBLISHING & DISTRIBUTING GROUP | FUJIAN FINE ARTS PUBLISHING HOUSE

图书在版编目（CIP）数据

书法用字图典 / 王中焰编著． -- 福州 ： 福建美术
出版社， 2012.9
　ISBN 978-7-5393-2778-5

　Ⅰ．①书… Ⅱ．①王… Ⅲ．①汉字－书法－常用字
Ⅳ．① J292.1

中国版本图书馆 CIP 数据核字（2012）第 233964 号

责任编辑：陈　艳
　　　　　丁铃铃

书法用字图典

作　　者：王中焰
出版发行：海峡出版发行集团
　　　　　福建美术出版社
社　　址：福州市东水路 76 号 16 层
邮　　编：350001
服务热线：0591-87620820（发行部）
　　　　　0591-87533718（总编办）
经　　销：福建新华发行集团有限责任公司
印　　刷：福建金盾彩色印刷有限公司
开　　本：889×1300 毫米　1/32
字　　数：150 千字
印　　张：7
印　　数：0001-3000
版　　次：2012 年 11 月第 1 版第 1 次印刷
书　　号：ISBN 978-7-5393-2778-5
定　　价：38.00 元

前　言

　　书法千百年来之所以能被视为文化之核心，不仅因其艺术品质中凸显着中国人特有的世界观、审美观、人生观，更在于其本身的文字性以及与文化的直接相关性是其他艺术所不具备的，也在于它是人类认识、记录一切艺术和历史的承载工具。随着书法学科的建立和发展，书法越来越注重这种文化品质的提炼与塑造。然而在书法的具体教学过程和环节中，却时不时地被文字本身所迷惑。许多初学者，在书法的学习，特别是书法创作中，经常会出现错字连篇的问题，这是书法专业学习上所不能忽视的。近年来的书法艺术品评中，越来越多的读者也都开始关心起书法的用字问题，这从书法学科的健康发展和长远利益来看，显然是进步的。为了让更多的初学书法的朋友对书法用字有一个清晰的认识，笔者根据多年的学习笔记和教学经验编写了这部《书法用字图典》，这部图典虽然不能涵盖书法上所有的用字之法，但足可相信，掌握了这些字法的基本规律，再熟练地去驾驭它，将来的用字就不会有太大问题，甚至会成为这方面的专家。

　　《书法用字图典》主要涉及的是楷书和小篆两种书体，这两种书体可以说是书法学习过程中最为基本也最为重要的。言其重要，一是其为书法学习中两种最为基础的书体，二是其为书法学习中与用字法最为直接关联的两种书体。换而言之，这两种书体的一些基本字法不解决，书法学习中的用字问题就会一直普遍地存在。

　　虽然书体的发展是先有小篆后有楷书，而楷篆这两种书体的用字之法，从识记的规律而言，却应该从楷书开始，而不是从小篆开始。这里提倡的是一个反向学习过程，而不是先记忆小篆用字，而后记忆楷书用字。对于现在的学习者而言，最为熟悉的是简化的汉字。我们可以从自己熟悉的简化字开始，逐步向上溯源，这样就很容易把握这两种最为基础书体的用字。在书法教学的过程中，也常会听到或看到

一些老师教导学生要去识记篆书，很多同学也确实去强行记忆了，但效果并不是很理想，在运用的时候，往往还是派不上用场，内在原因就在于其将篆书和楷书之间分割开来，无法与汉字发展贯通对应。因此，学习书法用字之法，一定要树立两个概念：一、书法用字的识记要以楷篆为基础；二、楷篆用字识记要以楷书为先行。其实先行的问题就如同我们解数理化题目一样，用如何得到结果的逆推法往往很容易直指问题靶心。《书法用字图典》就是以"简化字部首──简化单字──繁体字──异体字──不同用法简繁异对照──小篆部首──楷篆对应识记常见疑难篆字"这样的顺序来安排的。

　　另外，这部图典在字表的排列方面，仅将其按声母排列分类，韵母上未作次序排列，完全是按笔者学习笔记的原样整理而成的。未作韵母排列的改动，一来以便利用笔记核对的准确性，以免出现太多误差，给读者带来不便；二来笔者认为这些按声母排列出的字表中所有字，无论楷书还是篆书，都是学习书法者都必须全部记住而且能熟练运用的，其不能仅仅扮演一部字典工具书的角色。相信读者会同意我的想法，也相信如能按此典循序渐进学习，定能掌握书法上的基本用字规律，解决书法创作中的基本用字问题，也一定能因字法的掌握从而更深层享受书写带来的无穷快乐！

目 录

一、可类推简繁偏旁部首表

①此四组简繁类推偏旁，只有当它们处在字的左部、左中右结构的字的中部，才符合简繁类推规律，如：讲—講、辩—辯、红—紅、辫—辮、钢—鋼、衔—銜、饱—飽等; 若处在字的右部、或字的下部,则不能作相应类推,如：信、餐、銮、誓等。

②这—這 例外

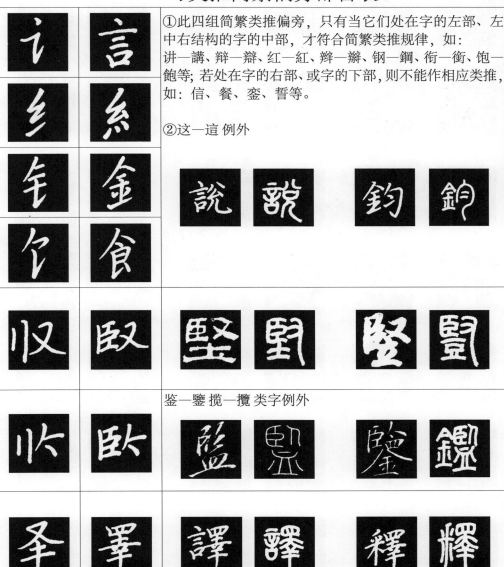

鉴—鑒 揽—攬 类字例外

		阳—陽、伤—傷 例外			
易	昜	盪	盪	陽	陽
⺍	學	學	學	覺	覺
		荤—葷、蒙—蒙 例外			
艸	炏	榮	榮	熒	熒
亦	絲	變	戀	戀	戀
		积—積 例外			
只	戠	識	識	幟	幟
丬	爿	狀	牀	將	將
至	坙	徑	徑	經	經

门	門	門	門		閑	閒
马	馬	馳	馳		駭	駭
韦	韋	韜	韋		韜	韜
车	車	軌	軌		軼	軼
贝	貝	貧	資		貴	資
见	見	規	規		親	親
风	風	颭	颮		飄	飄

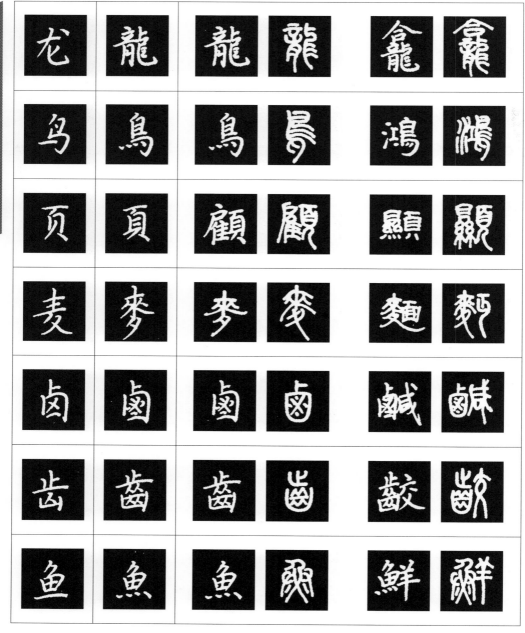

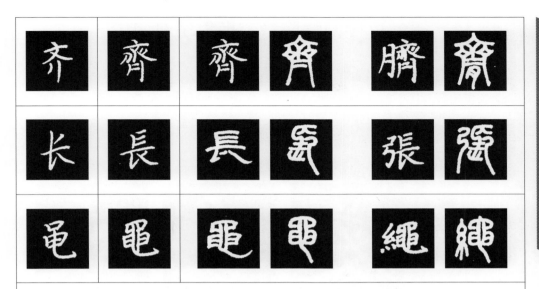

＊注：表一中例部的选择，参照《新华字典》、《现代汉语词典》中含简繁变化的部首，
　　"龟"部常用字仅此一例，故省略。

二、可作偏旁简繁类推单字对照表

　　书法用字中，掌握简繁的变化是最基本，也是最为重要的一个环节。在简繁的识记中，首先应该掌握可类推简繁变化的字符，因为它可以起到事半功倍的效果。以下是按照字母顺序排列的可类推简繁字符。

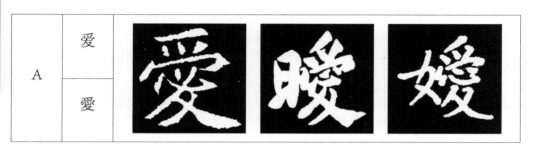

A	爱				
	愛				

B	罢	备	毕	边	宾
	罷	備	畢	邊	賓

C	参	仓	产	尝	刍	从	窜		
	參	倉	産	嘗	芻	從	竄		

D	达	带	当	党	东	动	断	对	队
	達	帶	當	黨	東	動	斷	對	隊

E	尔	
	爾	

F	发	丰					
	發	豐					

G	冈	广	归	龟	呙	国	过
	岡	廣	歸	龜	咼	國	過

H	华	汇	会
	華	滙	會

J	几	夹	戋	监	将	节	尽
	幾	夾	戔	監	將	節	盡

K	壳		
	殼		

L	来	乐	离	丽	历	两	灵	刘	娄
	來	樂	離	麗	歷	兩	靈	劉	婁

卢	虏	虑	仑	罗		
盧	虜	慮	侖	羅		

9

M	买	卖							
	買	賣							

N	聂	宁	农						
	聶	寧	農						

Q	齐	岂	气	迁	佥	乔	亲	穷	区
	齊	豈	氣	遷	僉	喬	親	窮	區

S	啬	杀	审	圣	师	时	寿		丝
	啬	殺	審	聖	師	時	壽	壽	絲

肃		岁		孙
肃	肅	歲	嵗	孫

T	条
	條

W	万	为		乌	无
	萬	为	爲	烏	無

11

X	献	乡	写	寻		
	獻	鄉	寫	尋		

Y	亚	严	厌	尧	业	义	艺	阴	
	亞	嚴	厭	堯	業	義	藝	陰	陰

隐	与	犹	云		
隱	與	猶	雲		

Z	郑	质	执	专	
	鄭	質	執	專	

※ 简繁类推字符中几组例外：

尝 嘗	偿—償
从 從	<u>丛</u>—叢
尔 爾	你—你 称—稱
广 廣	席、庶、府、庙等半包围结构都例外
呙 咼	过—過 挝—撾
几 幾	肌—肌
乐 樂	药—藥
离 離	漓—灕（淋漓）、璃—璃或瓈（玻璃）、 缡—缡或褵（结缡）、篱—篱（笊篱）、 醨—醨（薄酒），但漓江、篱笆仍是规则变化。

丽	洒—灑、晒—曬
麗	
卢	炉—爐、芦—蘆、庐—廬、驴—驢
盧	
气	汽—汽
氣	
审	沈—瀋（瀋陽）
審	
乡	响—響、向—嚮（嚮導）
鄉	
云	坛—罈（酒罈）、壇（文壇）
雲	
执	热—熱、势—勢
執	
专	团—團
專	

14

三、书法常用简繁（异）形殊字符记忆对照表

在繁体字的识记过程中，如果我们知道马字的繁体怎么写，那么马偏旁的字，就不需要强记，可类推而出，比如：马—馬、骑—騎、骏—駿，同样仑—侖、伦—倫、轮—輪等一类的字也可类推而出。但是有些字，简繁之间相差很大，不能靠简单类推记忆就可以完成，需要专门记忆，比如："示"和"票"、"丁"和"登"、"又"和"登"字形上没有任何关系，但标—標、灯—燈、邓—鄧却构成了相应的简繁字，这里把它称为简繁形殊字。形殊指的就是这些强调需要单独记忆，而不是简单靠偏旁类推的繁体或异体字，如果没有简繁体基础，这些字是必须单独记忆的。如果识记不解决，在书法读帖、创作的过程中就会始终是一个障碍。书法的常用字中有很多这样的形殊字符，现将其按音序列表如下，给书法字法识记专项学习提供方便。图表中以殊形繁体字为基本，没有繁体的用异体，并都为常用字。

A	碍	肮	袄	B	坝	办	帮	宝	报	笔	币	毙	边	标	补
	礙	骯	襖		壩	辦	幫	寶	報	筆	幣	斃	邊	標	補

C	蚕	灿	层	搀	谗	馋	缠	忏	尝	偿	厂	彻	尘	衬	称
	蠶	燦	層	攙	讒	饞	纏	懺	嘗	償	廠	徹	塵	襯	稱

澄	痴	迟	冲*	丑*	出*	础	处	触	床	唇	辞	聪	丛	D	担
澂	癡	遲	衝	醜	齣	礎	處	觸	牀	脣	辭	聰	叢		擔

呆	单	胆	担	导	灯	邓	籴	敌	递	点	电	独	队	吨
獃	單	膽	擔	導	燈	鄧	糴	敵	遞	點	電	獨	隊	噸

夺	堕	E	儿	F	矾	飞	坟	奋	粪	凤	肤	凫	妇	G	盖
奪	墮		兒		礬	飛	墳	奮	糞	鳳	膚	鳧	婦		蓋

赶	个	巩	沟	构	购	顾	雇	挂	关	观	柜	H	还	汉	号
趕	個	鞏	溝	構	購	顧	僱	掛	關	觀	櫃		還	漢	號

吓	壶	护	沪	划	画	怀	坏	欢	还	环	J	击	鸡	积	斋
嚇	壺	護	滬	劃	畫	懷	壞	歡	還	環		擊	鷄	積	齋

极	际	迹	继	歼	艰	拣	茧	荐	鉴	讲	酱	胶	阶	疖	秸
極	際	蹟	繼	殲	艱	揀	繭	薦	鑒	講	醬	膠	階	癤	稭

杰	洁	仅	尽*	进	惊	竞	旧	举	剧	据	惧	K	开	壳
傑	潔	僅	儘 盡	進	驚	競	舊	舉	劇	據	懼		開	殼

垦	恳	块	宽	亏	捆	L	腊	览	兰	拦	栏	阑	乐	垒	泪
墾	懇	塊	寬	虧	綑		臘	覽	蘭	攔	欄	闌	樂	壘	淚

类	厘	离	礼	丽	隶	怜	联	练	炼	粮	辽	疗	猎	邻	临
類	釐	離	禮	麗	隸	憐	聯	練	煉	糧	遼	療	獵	鄰	臨

灵	岭	刘	陆	芦	庐	炉	录	驴	乱	M	脉	猫	么	霉	梦
靈	嶺	劉	陸	蘆	廬	爐	録	驢	亂		脈	貓	麼	黴	夢

渑	庙	灭	黾	亩	N	难	恼	脑	闹	拟	酿	疟	P	盘	辟
澠	廟	滅	黽	畝		難	惱	腦	鬧	擬	釀	瘧		盤	闢

苹	凭	扑	Q	栖	启	弃	迁	牵	纤	窍	窃	庆	穷	琼	权
蘋	憑	撲		棲	啟	棄	遷	牽	縴	竅	竊	慶	窮	瓊	權

劝	确	R	让	扰	热	认	S	洒	伞	丧	扫	涩	晒	伤	参
勸	確		讓	擾	熱	認		灑	傘	喪	掃	澀	曬	傷	參

沈	审	声	胜	湿	实	势	适	兽	书	属	树	帅	双	苏	虽
瀋	審	聲	勝	濕	實	勢	適	獸	書	屬	樹	帥	雙	蘇	雖

随	笋	T	它	态	坛*	叹	誉	体	枭	铁	厅	听	头	图
隨	筍		牠	態	壇	罎	嘆	體	膮	鐵	廳	聽	頭	圖

团	椭	W	注	袜	网	卫	稳	务	X	牺	习	戏	虾	显	县
團	橢		窪	襪	網	衛	穩	務		犧	習	戲	蝦	顯	縣

线	宪	响	飨	协	胁	写	亵	衅	兴	选	Y	压	岩	盐	艳
綫	憲	響	饗	協	脅	寫	褻	釁	興	選		壓	巖	鹽	艷

17

阳	养	痒	样	疟	药	钥	爷	叶	医	仪	亿	义	艺	忆	异
陽	養	癢	樣	瘧	藥	鑰	爺	葉	醫	儀	億	義	藝	憶	異

隐	阴	应	佣	拥	痈	涌	踊	优	忧	邮	犹	与*	誉	渊	园
隱	陰	應	傭	擁	癰	湧	踴	優	憂	郵	猶	與	譽	淵	園

远	愿	乐	钥	跃	运	酝	韵	Z	杂	灾	赃	凿	枣	灶	斋
遠	願	樂	鑰	躍	運	醞	韻		雜	災	臟	鑿	棗	竈	齋

毡	赵	折*	这	证	郑	质	肿	种	众	昼	烛	贮	庄	桩	浊
氈	趙	摺	這	證	鄭	質	腫	種	眾	晝	燭	貯	莊	椿	濁

总	钻
總	鑽

注：带"*"号类的字，简繁变化用于不同义项，其区别参见本图典"表四"。

四、音义有别简繁不同用字对照表

☆ 为该字的字法变化及其缘由
※ 为需要强调的简繁例外情况

音义有别简繁不同的字是书法楷书用字中识记的重点，因为一个简化字不仅本身有独立音义，比如干戈的"干"，丁丑的"丑"，才能的"才"等等，而且其对应的繁体音义也有所不同，比如摆动的"擺"和衣摆的"襬"、头发的"髮"和发展的"發"等等。为了记住这些字，同时还要掌握其用法。现将这些字单独排列成表，并将义项和相应常用的组词列出，以供读者参考，牢记这些音义有别简繁不同的字，相信在书法用字的时候会起到积极有效的作用。

B		
摆	【擺】 (bǎi) 	①安放，排列：～設｜～放｜～整齐。②陈述，列举：～事实，讲道理。③显示，炫耀：～阔气｜～架子。④摇动，摆动：～手｜大摇大～。⑤摇动的东西：钟～。
	【襬】 (bǎi) 	长袍、上衣、衬衫等的下面的边：下～。"襬"、"擺"在繁体中不可混淆使用。
板	【闆】 (bǎn) 	①旧指资本家，小业主：老～娘｜阔老～。②旧时对戏曲演员的尊称。 ※下列意义在繁体字中仍作"板"：①成片的较硬的物体：石～｜木～｜钢～｜玻璃～。②音乐和戏曲中的节拍：～眼｜快～｜慢～｜檀～｜鼓～｜流水～。③表情严肃：～着脸。

表	【錶】（biǎo）	计时的器具：～盘｜手～｜钟～。 ※"表"字下列意义与錶无关，在繁体字中仍做"表"：①外层，外面：～面｜地～｜由～及里。②外貌：～里如一｜虚有其～。③表示，显示：～现｜～情。④表格：图～｜报～｜字母～。⑤榜样，模范：～率｜师～。⑥计量器：电～｜仪～｜。⑦古代文体，如奏章等：战～｜出师～。⑧表亲：～哥。
别	【彆】（biè）	不顺，不相投：心里～扭｜闹～扭。 ※"别"字下列意义，在繁体字中仍作"别"：①分离：区～｜离～｜话～。②分辨，区分：辩～｜分门～类｜差～。③类别，分类：性～｜级～。④另外的：～名｜～人｜～具一格｜～开生面。⑤用别针等把一物附在另一物体上：把两张名片～在一起。⑥插住：把门～上｜腰里～着旱烟袋。⑦不要（表示禁止或劝阻）：～说话｜～动手｜～开玩笑。
卜	【蔔】（bo）	二年生草本植物，块根叫萝卜，可食用。 ※"卜"字下列意义，与"蔔"无关，在繁体字中仍做"卜"：①占卜：～卦｜求签问～。②预料：存亡未～。③选择（住处）：～邻｜～宅｜～居。
布	【佈】（bù）	①宣告，宣布：～告｜颁～｜开诚～公。②散布，分布：～施｜流～｜散～｜星罗棋～｜阴云密～。③安排，布置｜～防｜～局｜～阵｜～景｜摆～｜除旧～新。 ※"布"字下列意义，在繁体字中仍做"布"：①棉麻等织物的统称：～帛｜～衣｜麻～｜棉～｜雨～｜桌～。②古代的一种钱币：～币。

	C	
才	【纔】（cái）	副词。①方，始：方 ~ \| 刚 ~。②仅仅：她去了 ~ 三天。在繁体字中表示这两个意思时，用"纔"或"才"皆可。 ※（一）才字下列意义，在繁体字中不能作纔：①才能：~ 干 \| ~ 能 \| ~ 气 \| 口 ~ \| 德 ~ 兼备 \| 多 ~ 多艺。②有才能的人：干 ~ \| 奇 ~ \| 天 ~ \| 通 ~。③指某类人：奴 ~ \| 蠢 ~ \| 庸 ~。
厂	【廠】（chǎng）	① 工厂：~ 房 \| ~ 矿 \| ~ 长 \| 船 ~。② 有空地可以存货或进行加工的场所：木 ~ \| 煤 ~。☆《说文》，"厂，山石之厓巖。"读 hǎn，这项意义现在已经不用。另外，厂又同庵，用于人名，读 ān，这项意义现在也很少用到。
冲	【衝】（chōng）	①交叉路口：要 ~ \| 缓 ~ \| 首当其 ~。②快速向前闯，碰撞：~ 锋 \| ~ 刺 \| ~ 击 \| 俯 ~ \| 横 ~ 直撞 \| 怒发 ~ 冠。③天文学名词。从地球上看来，太阳和外行星黄经相差 180 度，那时，行星在子夜中天，叫做"冲"。冲和衝同音，在古籍中即有通用存在。 ※ "冲"字下列意义，在繁体字中仍做"冲"：① 用液体浇，水冲击：~ 茶 \| ~ 服。②直上：干劲 ~ 天。③（古）幼小：~ 龄。④ 淡薄：~ 淡。⑤ 太虚：大盈若 ~。⑥ 收支账目互相抵销：~ 账。⑦方言，山区的平地：韶山 ~ ⑧破解不祥：~ 喜。 ☆ "冲"本作"冲"。《玉篇·冫部》："冲，俗沖字。"现在冲为正字，沖为异体。
	【衝】（chòng）	① 对着，向着：~ 南 \| 他 ~ 着我笑。②猛烈：酒味 ~ \| 水流得 ~ \| 干活真 ~。③ 凭，根据：~ 他这股子钻劲，一定能完成任务。④冲压：~ 床 \| ~ 模。

21

丑	【醜】 (chǒu)	①相貌难看：～陋 \| ～相。②使人厌恶或瞧不起：～闻 \| ～化 \| 献 ～\| ～态百出。 ※"丑"的下列意义，在繁体中仍用"丑"：①戏曲的滑稽角色：～角 \| 武 ～\| 小 ～。②丑时，旧时计时法指凌晨一点到三点。③地支。
出	【齣】 (chū)	传奇中的一回，戏曲的一个独立剧目。 ※出是多意字，除上述意义外，其他意义，与齣无关，在繁体字中写"出"。
	D	
当	【當】 (dàng)	①合适，合宜：恰～\| 得 ～\| 妥 ～。②作为，当做：安步～车 \| 长歌 ～哭。③以为，认为：～真。④抵得上：一人 ～两人用。⑤在同一时间：～天 \| ～年。⑥旧社会用实物作抵押向当铺借钱：～票 \| 典 ～。⑦压在当铺里的实物：赎 ～。
	【當】 (dāng)	①担任，充当：～兵 \| ～代表。②承受，承当：～选 \| 敢作敢 ～。③掌管，主持：～家 \| 豺狼 ～道。④相称：相 ～\| 门 ～户对。⑤应该，应当：该 ～\| ～办就办。⑥面对着，向着：～面 \| 首 ～其冲 \| 一马 ～先。⑦正在（某时候，某地方）：～场 \| ～即 \| ～初。
	【噹】 (dāng)	象声词，撞击金属器物的声音：～啷 \| 叮 ～。

22

淀	【澱】 (diàn)	沉淀：~粉。 ※表示浅水湖泊的意义时，只能用淀，不能用澱，白洋~。
冬	【鼕】 (dōng)	象声词，形容敲鼓或敲门等的声音，今作"咚"。 ※表示季节名的冬，在繁体字中不能用鼕，仍用冬：~令｜~至｜~装｜隆~｜严~。
斗	【鬥】 (dòu)	①对打：搏~｜角~｜争~｜奋~｜战~｜龙争虎~。②比赛争胜：~鸡｜~牛｜~法｜~智。
	【斗】 (dǒu)	①市斗，十升为一斗。②量粮食的器具，容量是一斗：车载~量。③形状像斗的东西：~车｜漏~｜风~｜烟~。④圆形的指纹：~箕。⑤二十八宿之一，通称南斗：星转~移。⑥北斗星的简称：泰山北~。这些意义，在繁体字中仍作斗，不作鬥。鬦、鬭都是鬥的异体。
	E	
恶	【噁】 (ě)	呕吐或使人厌恶：~心。

恶	【惡】 (è)	① 恶劣, 坏: ~习、丑 ~。② 凶狠: ~毒 \| 凶 ~。③ 犯罪、极坏的行为: 邪 ~\| 罪 ~。
	【惡】 (wù)	讨厌、憎恨: 可 ~\| 好逸 ~ 劳。 ※ 恶读 è, wù 时, 它的意义与噁无关, 在繁体字中不用噁。

F

发	【發】 (fā)	① 送出, 支付, 跟"收"相对: ~货 \|~ 工资 \|~ 电报 \|~ 号施令。② 产生, 发生: ~ 热 \|~ 芽。③ 表达, 说出: ~ 言 \|~ 誓 \|~ 表。④ 放射: ~炮 \| 引而不 ~。⑤ 散开: ~散 \| 挥 ~ 蒸 \|~ 爆 ~。⑥ 开展, 扩大: ~ 扬 \|~ 育 \|~ 达。⑦ 显现, 显出: ~ 黄 \| 意气风 ~。⑧ 感到, 觉得: ~ 麻 \|~ 痒。⑨ 打开, 揭露: ~ 现 \| 揭 ~。⑩ 开始行动: ~ 动 \|~ 端 \| 朝 ~ 夕至。⑪ 量词。一 ~ 炮弹。
	【髮】 (fà)	头发: ~ 辫 \| 指 \| 理 ~\| 怒 ~ 冲冠 \| 一 ~ 千钧。 ☆ "發"的各项意义, 繁体只能作"發", 不做"髮"。本是两字, 简化后合并。
范	【範】 (fàn)	① 模子: 钱 ~\| 铁 ~。② 好榜样, 标准: ~ 例 \| 模 ~\| 示 ~\| 典 ~\| 风 ~。③ 限制: 防 ~。④ 范围: ~ 畴 \| 就 ~。 ※ 在繁体字中, 姓氏用"范", 其他意义用"範"。

	【豐】 (fēng)	① 盛，多：~产 \| ~ 富 \| ~ 盛 \| ~ 裕 \| ~ 衣足食。② 大：~ 硕 \| ~ 碑 \| ~ 功伟绩。
丰		※ 丰本指容貌好看：~ 采 \| ~ 满 \| ~ 盈 \| ~ 韵 \| ~ 姿。表示此类意义时，丰在繁体字中不能写作豐，只能用丰。
		☆ 丰的第一笔是横，不是撇。四川的酆都县已改为丰都县。
复	【復】 (fù)	① 恢复：~ 辟 \| ~ 古 \| ~ 刊 \| ~ 原 \| 光 ~ \| 收 ~ \| 万劫不 ~。② 报复：~ 仇。③ 再，又：~ 兴 \| ~ 诊 \| 死灰 ~ 燃 \| 一去不 ~ 返。
	【複】 (fù)	① 重複：~ 写 \| ~ 制。② 不是单一的，繁复：~ 姓 \| ~ 眼 \| ~ 利 \| ~ 方 \| ~ 句 \| ~ 数 \| 错综 ~ 杂。
		☆《说文》"複，重衣也。"本意是有里子的衣服，即夹衣，引申为重复，复杂。

<div align="center">

G

</div>

	【乾】 (gān)	① 没有水分或水分少，跟"湿"相对：~ 瘪 \| ~ 渴 \| 晾 ~ \| 墨迹未 ~。② 加工制成的干的食品：饼 ~ \| 杏 ~ \| 豆腐 ~。③ 枯竭，空虚：~ 枯 \| 外强中 ~。④ 徒然，白白：~ 着急 \| ~ 瞪眼 \| ~ 打雷布下雨。⑤ 拜认的亲属：~ 亲 \| ~ 妈 \| ~ 侄女。
干	【干】 (gān)	① 盾：~ 戈。② 冒犯：~ 犯 \| 有 ~ 禁例。③ 关联，涉及：~ 连 \| ~ 政 \| ~ 涉 \| ~ 系 \| 不相 ~。④ 追求（职位，俸禄等）：~ 禄 \| ~ 进。⑤ 水边：江 ~ \| 河 ~。⑥ 天干：~ 支。以上意义，在繁体字中仍用"干"。

干	【幹】(gàn)	① 事物的主体或重要部分：～线｜躯～｜主～。② 干部：～校｜提～｜～群关系。③ 做，搞：～劲｜活～｜单～｜实～｜巧～。④ 能干，有能力的：～才｜～炼｜精明强～。⑤ 担任，从事：她～过队长。
谷	【穀】(gǔ)	① 庄稼或粮食的总称：～仓｜～草｜～物｜五～。② 粟：～粒｜～穗。③（方）稻，稻的子实：稻～。 ※ ① 山谷，两山间的狭长而有出口的地带，特别是当中有水道的：河～｜峡～｜幽～。② 姓。在表示这两个意义时，繁体字中仍用"谷"。本是两字，简化后合并。
刮	【颳】(guā)	风吹动：～风｜～倒。
	【刮】(guā)	① 用刀一类工具把物体表面上的某些东西去掉：～脸｜～痧｜～胡子｜～目相待。② 搜取：搜～。这两项意义中的繁体字仍用刮，异体用劀。
广	【廣】(guǎng)	① 宽阔，跟"狭"相对：～大｜～告｜地～人稀。② 多：大庭～众｜见多识～。③ 扩大，扩充：～播｜推～｜～开才路。④ 广东，广西，广州。 ☆ 汉字中本有广字，读 ān，同庵，现在很少使用。广读 ān 时，不是廣的简化字，在繁体字中仍用广。

柜	【櫃】（guǐ） *(篆书字形)*	① 木制或铁制的收藏器具：～橱｜衣～｜立～｜保险～。 ② 柜房，也指商店：掌～｜交～。 ※ 柜字本读 jǔ, 指柜柳（树木名）。在繁体字中，柜柳不能写作櫃柳。

<div align="center">H</div>

合	【閤】（hé） *(篆书字形)*	全，满：～门｜～府｜～家欢乐。 ※ 閤和合在全、满的意义上是异体。在繁体字中，可以用閤，也可以用合；在简化字中就只能用合。至于合的其他意义，在繁体字中仍用合。
哄	【閧】【鬨】（hòng） *(篆书字形)*	吵闹，搅扰：起～。 ☆哄和閧为异体。閧、鬨用于繁体，哄用于简体。
	【哄】（hōng） *(楷书字形)*	许多人同时发出声音：～传｜～动｜～堂大笑。在繁体字中不能用閧，仍用哄。
	【哄】（hǒng）	① 说假话骗人：～骗｜欺～｜瞒～。② 用言语或行动引人高兴，特指看小孩儿：～孩子。在繁体字中也仍用哄。

27

后	【後】(hòu)	①在背面的，跟"前"相对：～面｜～门｜～院｜瞻前顾～。 ②未来的，较晚的：～天｜～生｜今～｜此～｜惩前毖～。 ③次序靠近后面的：～排｜～唐｜前仆～继｜争先恐～。 ④后代，指子孙等：～辈｜～代｜～嗣。 ※ 后本指君王的妻子：～妃｜皇～｜王～。后在上古又指君主：商之先～。此时，在繁体字中仍用后，"慈禧太后"不能写作"慈禧太後"。
胡	【鬍】(hū)	嘴周围和连着鬓角长的毛：～须｜吹～子瞪眼。 ※ 胡字下列意义在繁体字中不能用鬍，仍用胡：① 古代泛称北方和西方的各民族：～人｜东～。② 外族的，外国的：～琴｜～椒｜～桃｜～萝卜。③随意乱来：～说｜～闹｜～搅｜～言乱语。④疑问词，为什么：～不归。
划	【劃】(huá)	用尖锐的东西把别的东西分开或从上面擦过：～开｜～破｜～火柴。 ※ 划字下列意义，在繁体字中仍用划：① 拨水前进：～船。② 合算：～得来｜～不来。
	【劃】(huà)	①分开：～分｜～界｜～清。②拨给：～拨｜～账。③设计：计～｜筹～｜策～｜谋～。
回	【迴】(huí)	曲折环绕：～旋｜～肠｜～廊｜巡～｜迂～｜萦～｜～形针｜峰～路转。 ☆迴是迴的异体。 ※ 回字下列意义在繁体字中仍用回，不能用迴：① 从别处到原来的地方：～乡｜返～｜妙手～春。② 调转：～头｜～身｜～头是岸。③ 答复，回报：～信｜～敬｜～答。④量词，指事情、动作的次数：去了一～。⑤回族：～民。

汇	【匯】 (huì)	①河流会合在一起：～成巨流｜百川所～。②通过邮局、银行把款项从甲地划拨到乙地：～款｜～兑｜～票｜电～｜外～。
	【彙】 (huì)	①同类的东西：～编｜字～｜词～｜语～。②聚集，聚合：～报｜～集｜～总｜～编。 ☆彙和匯意思不同，现在把彙合并为匯，又简化为汇。
伙	【夥】 (huǒ)	①由同伴组成的集体：入～｜团～｜散～。②共同，联合：～同｜合～。③同伴：～伴｜～友｜同～。④店员：～计。 ☆夥的本义是多。《小尔雅·广诂》："夥，多也。"后来引申出夥伴、合夥、夥同等意义。伙本是火的分化字，古代兵制，十人为火，同属一火的叫火伴，后来写为伙伴。夥和伙在上述 ③④ 的意义上本可通用，现在把夥简化为伙。 ※ 在繁体字中，①② 两项意义，要写为"夥"，③④ 两项意义可以写为"夥"，也可以写为"伙"。 ※ 伙有伙食的意义，在繁体字中仍用"伙"：入伙｜包伙｜起伙。另外，"家伙"的"伙"在繁体字中也用"伙"。 ※ 夥表示多的意义，在简化字中不能简化为伙，仍用夥，如：获益甚夥。
获	【獲】 (huò)	①擒住，捉住：～取｜缴～｜俘～｜截～。②得到，获得：～胜｜～救｜不劳而～。

获	【穫】 (huò)	收割：收～。 ☆獲和穫的意义本来不同，现在都简化为获。
	J	
饥	【饑】 (jī)	饥荒：～馑。
	【飢】 (jī)	饿：～饿｜充～｜耐～｜～寒交迫｜画饼充～。 ☆在繁体字中，饑和飢意义不同，不能通用。
几	【幾】 (jǐ)	①询问数目：～家｜～多｜～何｜～时 ②表示不定的数目：有十～个｜三十～岁。
	【几】 (jī)	①小桌子：～案｜茶～儿｜窗明～净。②几乎，近乎：～为所害｜～乎忘记。上述意义的几，在繁体字中仍用几，不用幾。

系	【繫】(jì)	打结，扣：～鞋带 \| ～围裙。
	【繫】(xì)	① 联结：～词。② 牵挂：～念 \| ～恋。③ 把人或东西捆住往上提或往下送：把水从井里～上来。④ 拴，绑：～马 \| ～舟 \| ～缚。⑤ 拘捕：～狱抵罪。
	【係】(xì)	① 关联：维～ \| 关～。② 是：委～ \| 确～实情。
	【系】(xì)	① 系统：体～ \| 嫡～ \| 直～ \| 山～。② 高等学校的教学行政单位：书法～。
家	【傢】(jiā)	① 器具，用具，武器：～具 \| 抄～伙要动武。② 指牲畜或人（轻视或玩笑）：～伙 ※ 家是多义字，除了上述两项意义外，其余意义在繁体字中仍用家。
姜	【薑】(jiāng)	多年生草本植物，地下茎黄色，可供调味用，也可入药：生～。 ※ 指姓氏的姜在繁体字中仍用姜，不用薑：姜太公。
借	【藉】(jiè)	① 假托：～口 \| ～故 \| ～端。② 依靠：凭～。 ※ 藉字在下列音义中不能简化为借，仍用藉：（一）jí ① [狼藉] 杂乱不堪：杯盘狼～ \| 声名狼～。② 姓。（二）jiè ① 垫，衬：枕～（很多人交错地倒或躺在一起）。② 安慰：慰～。 ※ 指借进或借出时，在繁体字中仍用借，而不能用藉。

31

尽	【儘】 (jǐn)	① 极，最：～东头 \| ～北边 \| ～底下。② 力求达到最大限度：～量 \| ～早 \| ～可能。③ 让某些人或事物在最先：～着现有的吃 \| ～着老人坐。④ 即使：～管有困难，我们还是要坚持。⑤ 只管，不必顾虑：有话～管说。
	【盡】 (jìn)	① 完：用～ \| 穷～ \| 弹～粮绝 \| 鸟～弓藏 \| 无穷无～。② 达到极端：～善～美 \| 山穷水～。③ 全部用出：～心～力 \| 仁至义～。④ 用力完成：～职 \| ～责任。⑤ 全，所有：～人皆知 \| 前功～弃。 ☆尽是草书楷化字，宋元以来，就有人用尽代替盡。《字汇》："尽，俗盡字。"
巨	【鉅】 (jù)	① 坚硬的铁。② 钩：网～。③ 同"巨"，大：～款 \| ～轮。④ 通"讵"。⑤ 通"距"⑥ 姓 ※ 在繁体字中，①② 两项意义用鉅，③ 项意义用鉅、巨皆可，④⑤ 项也可分别用"讵"或"距"。⑥ 项不能用鉅而用巨。
卷	【捲】 (juǎn)	① 把东西弯转裹成圆筒形：～行李 \| ～铺盖 \| ～袖子。② 一种大的力量把东西撮起或裹住：风～残云。③ 裹成圆筒形的东西：面～ \| 烟～ \| 铺盖～儿。
	【卷】 (juàn)	① 可以舒卷的书或画：～轴 \| ～帙 \| 手不释～。② 书籍的册本或篇章：上～ \| 第几～本。③ 试卷：考～ \| 交～。④ 机关里保存的文件：～宗 \| 查～。此读音意义项在繁体字中仍用卷，不能用捲。

K		
克	【剋】【尅】 (kè)	①严格限定：～期动工｜～日完成。②侵削：～扣。"尅"为异体。
	【克】 (kè)	①能：～勤～俭。②克服，克制：～己奉公｜以柔～刚。③战胜：～复｜攻～。④公制重量、质量单位。
夸	【誇】 (kuā)	①说大话：～大｜～口｜～饰｜～耀｜～张｜浮～｜虚～｜～～其谈。②赞扬：～奖。 ☆《说文》："夸，奢也。"《广雅》："夸，大也。" ※ 夸父逐日的夸在繁体字中仍用夸。
昆	【崑】 (kūn)	我国最大的山脉。昆仑山繁体写作"崑崙山"。
	【昆】 (kūn)	昆字下列意义在繁体中仍用昆：①众多：～虫。②哥哥：～仲｜～弟。③子孙，后嗣：后～。☆崐是崑的异体。

33

| 困 | 【睏】（kùn） | ①疲乏想睡：～倦。②睡：～觉。 ☆《说文》里没有睏字，睏是由困分化出来的。 |
| | 【困】（kùn） | ①陷在艰难痛苦之中：～守｜围～。②艰难，穷苦：～难｜～境｜贫～｜扶危济～。 |

<div align="center">

L

</div>

蜡	【蠟】（là）	①动物、矿物或植物所产生的油质，可用作防水剂，也可做蜡烛：～染｜～纸｜蜂～｜白～｜味同嚼～。②蜡烛：～花｜～台。 ☆蜡在文言文中有两个读音：（一）qù，指蝇的幼虫。（二）zhà，指年终大祭万物。※当蜡读为 qù 或 zhà 表示上述意义时，繁体字仍用蜡，而不用蠟。
累	【纍】（léi）	①绳索：～囚｜～绁。②缠缚，多余的负担、麻烦：～赘。③连缀、接连成串：果实～～。※在繁体字中，①②必须用纍，③可以用纍，也可以用累。
	【累】（lěi）	①重叠，堆积：积～｜成千～万｜危如～卵｜日积月～。②屡次，连续：连篇～牍。

累	【累】(lèi)	疲乏：～活｜劳～｜受～。
里	【裏】(lǐ)	①衣物的内层，跟"表、面"相对：被～｜衬～。②里面，内部，跟"外"相对：～间｜城～｜屋～｜～应外合。③附在"这、那、哪"等的后边，指处所：这～｜那～。
	【里】(lǐ)	①街坊：～弄｜～巷｜邻～。②家乡：故～｜返～。③市里：～程碑｜千～迢迢｜一日千～。
历	【歷】(lì)	①经历，经过：～程｜～史｜病～｜学～｜资～｜阅～｜游～｜履～｜来～。②统指过去的各个或各次：～代｜～任。③遍，完全：～览。
	【曆】(lì)	①历法：阴～｜公～｜藏～｜夏～。②记录年月日节气的书、册：～书｜日～｜月～。"厤"是其异体。
帘	【簾】(lián)	用布、竹子或苇子等做的遮蔽门窗的挂件：竹～｜窗～｜垂～｜眼～。 ※《广韵·盐韵》："帘，青帘，酒家望子。"（望子：商店作店招的旗帜。）表示望子的意思时，在繁体字中仍用帘。青～｜酒～。

了	【瞭】 (liǎo)	明白，懂得：～解｜明～｜～如指掌｜一目～然。
	【了】 (liǎo)	①完毕，结束：～结｜一～百～｜不～～之。②在动词后，和"得、不"连用，表示可能：来不～。
	【了】 (le)	虚词，在繁体字中仍用了。 ※瞭读 liào 时，表示远望的意思，不简化，仍作瞭：瞭望。

<div align="center">

M

</div>

麻	【蔴】 (má)	①大麻、亚麻、黄麻、剑麻等植物的统称：～秸｜种～｜绩～。②麻类植物的纤维：～布｜～袋｜～绳。③芝麻：～酱｜～油｜～渣。
	【麻】 (má)	①表面不平，不光滑。②麻脸：～子。③带细碎斑点的：～雀｜～绳。④感觉轻微的麻木：手～｜腿～｜～木不仁。⑤麻醉：～药｜针～｜全～。
	【痲】 (má)	病。～痹｜～疹｜～风。痲为麻的异体字。

| 么 | 【麽】 (me) | ① 后缀: 这 ~| 那 ~| 怎 ~| 多 ~。② 助词，表示含蓄的语气: 不答应 ~, 不好意思; 答应 ~, 又没时间做。
※ 麽字读 mo 时，不简化，仍用麽: 幺麽小丑 (微不足道的坏人)。
☆ 么字本读 yao，意思是细小: ~ 麽 |~ 二三。现在么成为麽的简化字，原来用么 (yao) 的地方改为幺: 幺二三 | 幺麽。幺是么 (yao) 的本字。 |
|---|---|---|
| 霉 | 【黴】 (méi) | ① 霉菌: 白 ~| 青 ~。② 东西因霉菌的作用而变质: ~ 烂 |~ 天 | 发 ~| 曲 ~| 链 ~ 素。
※ 第②项意义在繁体字中可以用霉。 |
| 蒙 | 【蒙】 (meng) | ① 遮盖: ~ 蔽 |~ 严。② 受: ~ 难 | 多 ~ 照顾。③ 蒙昧: 启 ~。④ 表示昏迷: 头发 ~| ~ 头转向。这些意义是蒙原有的，在繁体字中仍作蒙。 |
| | 【蒙】 (měng) | 民族: ~ 古 |~ 族。在繁体字中也作蒙。 |
| | 【矇】 (mēng) | ① 欺骗: ~ 人 | 欺上 ~ 下。② 胡乱猜测: 瞎 ~。 |
| | 【矇】 (méng) | 眼睛失明。~ 眬。 |

蒙	【濛】（méng）	形容雨点细小：~~细雨。
	【懞】（méng）	朴实敦厚。
	【懵】（měng）	糊涂，不明白事理。懵是其异体，~懂（懵懂）
面	【麵】（miàn）	① 粮食磨成的粉，特指小麦磨成的粉：~包｜~汤｜白~｜玉米~。② 粉末：｜药~儿｜胡椒~儿。③ 面条：挂~｜汤~｜方便~。 ☆麺是异体
	【面】（miàn）	①头的前部，脸：~孔｜脸~｜满~春风。②向着：~对｜~向。③ 物体的外表：路~｜表~｜封~。④ 当面：~谈｜~商。⑤ 部位或方面：正~｜四~八方。⑥ 几何学上称线移动所成的形迹：~积｜平~。
	P	
辟	【闢】（pì）	①开辟：独~蹊径｜开天~地。②透彻：精~｜透~。③驳斥，排除：~谣｜~邪说。

辟	【辟】（pì）	在古代有法的意义，"大辟"就是死刑。
	【辟】（bì）	意思是君主。"复辟"指失位的君主复位,比喻旧制度复活。
扑	【撲】（pū）	① 用力向前冲，使全身突然伏在物体上：~灭\|饿虎~食\|飞蛾~火\|一心~在事业上。② 轻打，拍打：~粉\|~扇着翅膀。 ※ 撲的本义是搏击，"鞭扑"的扑在繁体字中仍用扑。
仆	【僕】（pú）	仆人：~从\|~役\|公~\|奴~。 ※ 仆本读 pū，意思是向前倾倒：前~后继。这个意义在繁体字中仍用仆，而不用僕。
朴	【樸】（pǔ）	朴实，朴素：~厚\|~直\|~质\|~学\|~素。
	【朴】（pò）	朴树：厚~（树名，皮为中药）。
	【朴】（pō）	朴刀（窄长而有短把的刀）。
	【朴】（piáo）	姓。

Q		
千	【韆】(qiān) 〔image〕	秋千，运动和游戏用具：荡秋 ~。 ※ 千是多义字，除了秋千一词外，表示其他意义时，在繁体字中仍用千。
签	【簽】(qiān) 〔image〕	在文件上署名或画押：~ 名 \| ~ 到 \| ~ 收 \| ~ 署 \| ~ 证。
	【籤】(qiān) 〔image〕	① 用竹木等物削成的小细棍：牙 ~ 儿 \| 竹 ~ 儿。② 作为标志用的小条儿：书 ~ \| 标 ~。③ 用于占卜、赌博的细长棍或细长片：抽 ~ \| 求 ~ \| 讨 ~。
纤	【縴】(qiàn) 〔image〕	拉船用的绳子：~ 绳 \| 拉 ~。
	【纖】(xiān) 〔image〕	细小：~ 维 \| ~ 尘 \| ~ 巧 \| ~ 弱。
秋	【鞦】(qiū) 〔image〕	秋千，运动和游戏用具：荡秋 ~。 ☆宋·张有《复古编》："高无际作《鞦韆赋·序》云：'汉武帝后庭之戏也。'本云千秋，祝寿之词也，语讹转为鞦韆。"可见，革字旁是后加的。 ※ 秋本指一年中的第三季，除了"秋千"中的秋繁体用鞦外，其他意义的秋字在繁体仍用秋，烌、龝是其异体。

曲	【麯】 (qū)	用曲霉和它的培养基制成的块状物，用来酿酒和制酱：酒～。							
	【曲】 (qū)	①弯曲：～线	～尺	～折。②理亏：是非～直。					
	【曲】 (qǔ)	歌曲，歌谱：	～调	乐～	组～	选～	插～	进行～	圆舞～。

S

舍	【捨】 (shě)	①放弃：～弃	取～	～己为人	～本逐末	～死忘生	依依不～。②施舍：～羹。
	【舍】 (shè)	①房屋：宿～	校～。②养家畜的圈：猪～	鸡～。③古代行军三十里叫一舍：退避三～。④谦辞：～弟	～侄。		
沈	【瀋】 (shěn)	地名用字：～阳	辽～。				

沈	【沈】 (shěn)	用作姓：～括。作姓用时，在繁体字中仍用沈。
升	【昇】 (shēng)	① 由低向高移动，跟"降"相反：～高\|～降\|～旗\|～值\|～天\|～华\|～起\|～\|～帐\|～幂\|上～\|太阳～\|旭日东～。② (等级) 提高：～级\|～格\|～官\|～迁\|～学\|提～\|晋～\|高～\|回～\|
	【升】 (shēng)	容量单位。在繁体字中仍用升：～斗\|公～\|市～。
	【陞】 (shēng)	等级、级别提高。同"昇2"。
术	【術】 (shù)	① 技艺，学术：～语\|美～\|艺～\|技～\|武～\|不学无～。 ② 方法，策略：战～\|权～\|骗～。 ※ 术本读 zhú：苍术、白术（都是植物名），这个意义在繁体字中仍用术。

松	【鬆】（sōng）	① 弄散，放开：～开\|～绑\|～手\|～动\|～劲\|放～\|蓬～\|宽～。② 不紧张，不严格：～懈\|～弛\|轻～。③ 不紧密，稀散：稀～。④ 用瘦肉、鱼等做成的茸毛状或细碎状的食品：肉～\|鸡～。 ※ 松本指松树：油～\|马尾～，在繁体字中仍用松。
苏	【蘇】（sū）	① 植物名：白～\|紫～。② 假死后再活过来：死而复～。③ 地名用字：～州\|江～。④ 姓：～轼。 ☆ "甦"是异体。 ※ 除了噜苏这个词中苏为"囌"外，其他苏的繁体都为"蘇"

<div align="center">

T

</div>

台	【臺】（tái）	① 平而高的建筑物：～阶\|炮～\|阳～\|瞭望～\|亭～楼阁\|电视～\|气象～。② 比地面高的设备，可以在上面讲话、表演：讲～\|舞～\|拆～\|搭～\|站～\|后～\|主席～\|～词 ③ 某些当做座子用的器物：锅～\|灯～\|蜡～。④ 像台的东西：井～\|窗～。⑤ 量词：一～节目。⑥ 台湾：港～。
	【台】（tái）	① 作星名，指三台星，古代用来比三公。② 敬辞：～端\|～甫\|～鉴\|兄～。
	【台】（tāi）	用于地名：～州\|天～。
	【台】（yí）	用在文言文中，意思是我。

台	【檯】 (tái)	桌子或类似桌子的器物：～布｜～球｜～秤｜～灯｜～历｜球～｜柜～｜写字～｜梳妆～｜操纵～。
	【颱】 (tái)	发生在太平洋或海上的热带空气漩涡，是一种极猛烈的风暴。～风。
坛	【壇】 (tán)	①古代举行祭祀、誓师等大典用的台：天～｜地～｜祭～。②用土筑成的种花的台：花～。③文艺界或体育界：文～｜体～｜乐～｜艺～｜诗～。④会道门设立拜神集会的组织：神～。
	【罎】 (tán)	口小腹大的陶器，用来盛酒、醋、酱油等：酒～。☆罎的异体是壜，从土。
涂	【塗】 (tú)	①使颜色、油漆等附着在物体上面：～料｜～饰。②乱写：～鸦。③抹去：～改。④泥：～炭。※涂用作水名（涂水）和姓氏时，繁体仍用涂。
团	【團】 (tuán)	①圆形的：～扇｜～脐。②会合在一起：～聚｜～拜｜～结｜～圆｜花～锦簇。③工作或活动的集体：～体｜财～｜乐～｜社～｜主席～｜文工～｜代表～｜访问～。④军队的编制单位，是营的上一级：～长。⑤青少年的政治组织：～员｜～旗｜共青～。⑥量词：一～毛线｜一～和气｜漆黑一～。

44

团	【糰】 (tuán)	做成的圆球形食物：汤～\|饭～子\|菜～子。

<div align="center">

w

</div>

洼	【窪】 (wā)	①凹陷：～地\|～陷。②凹陷的地方：水～儿\|坑坑～～。 ※ 繁体字中用洼或窪都可，简化字中只能用洼。
万	【萬】 (wàn)	①数目，十个千：百～\|千～。②形容很多：～般\|～恶 \|～古\|～籁\|～世\|～物\|～丈\|～众\|～马奔腾\|～紫 千红\|包罗～象。③很，绝对：～全\|～不得已。 ※ 复姓"万俟（mó qì）中的万，繁体仍用万。

<div align="center">

x

</div>

席	【蓆】 (xí)	用草或苇子等编成的东西，可用来铺炕、搭棚子：草～\| 凉～\|竹～\|枕～\|芦～。
	【席】 (xí)	①席位：出～\|退～\|列～\|主～\|座无虚～。②成桌的 饭菜：酒～\|宴～\|逃～\|素～。

咸	【鹹】(xián)	像盐一样的味道：～淡｜～肉｜～鱼｜～水鸭。 ※ 咸字在文言文中表示全，都：少长～集，这时在繁体字中仍用咸。
向	【嚮】(xiàng)	①对着，跟"背"相对：～往｜人心～背。②从前，原来：～日｜～者。③引导：～导。
	【向】(xiàng)	①方向：志～｜风～。②偏袒：偏～。③向来：～无此例。④介词，表示动作的方向：～前看。
凶	【兇】(xiōng)	①恶，暴：～恶｜～残｜～猛｜～相毕露｜穷凶极～。②杀害或伤害人的行为：～手｜帮～｜行～。③厉害：闹得太～。
	【凶】(xiōng)	①不幸的，跟"吉"相对：～信｜～事｜～多吉少。②年成坏：～年。
须	【須】(xū)	①须要，必要：～知｜务～｜必～｜②等到，等待。

须	【鬚】(xū)	① 胡子, 胡须: ～眉 \| ～发。② 像胡须的东西: ～根 \| 花～ \| 触～。
旋	【鏇】(xuàn)	① 用车床或刀子转着圈的削: ～活 \| ～零件。② 温酒的器具: ～子。
	【旋】(xuán)	① 旋转, 转动: 盘～ \| 螺～。② 回归: 凯～。③ 不久: ～归。
	【旋】(xuàn)	打转: ～风。

<div align="center">

Y

</div>

| 痒 | 【癢】(yǎng) | 皮肤或粘膜由于受到轻微刺激而引起的想挠的感觉: ～处 \| 刺～ \| 发～ \| 骚～ \| 手～ \| 隔靴挠～ \| 无关痛～。
※ 痒在文言文中又读 yáng, 指病害, 这个意义不能写为繁体癢。 |
| 叶 | 【葉】(yè) | ① 植物的营养器官之一, 通常由叶片和叶柄组成: 绿～ \| 枝～ \| 茶～ \| 烟～ \| 一～知秋 \| 粗枝大～。② 像叶子的: 肺～ \| 百～窗。③ 较长时期的分段: 中～ \| 末～。
※ 在繁体字中, 叶音、叶韵的叶, 仍用叶。叶不读 shè, 叶公好龙的叶读 yè。 |

47

游	【遊】(yóu)	表示从容行走；不固定、经常移动的；交游、往来等意时用"遊"：～行｜～览｜～离｜～记｜～历｜～手好闲｜～学。繁体中用遊，游为异体。
	【游】(yóu)	表示和水有作用关系，或者作为姓等意时用"游"，浮～｜回～。另外陆游（南宋诗人）用游。
余	【餘】(yú)	①剩下：～钱｜～额｜～悸｜～蘖｜～生｜～味｜～暇｜～音｜～韵｜不遗～力。②大数或度量单位等后面的零头：千～斤｜两丈～。③以外，以后：其～｜兴奋之～。※余作我解的时候，在繁体字中仍用余。（二）在余和餘意义可能混淆时，仍用馀，但是要把食简化为饣。
与	【與】(yǔ)	①给：赠～｜施～。②交往，友好：～国｜相～。③赞许：～人为善。④介词，跟：～世无争｜事～愿违。⑤连词，和：红～黑｜战争～和平。
	【與】(yù)	参加：～会｜～闻｜参～。☆注意與和舆写法不同，是两个完全不同的字。
吁	【籲】(yù)	为争取实现某种要求而呼喊：～请｜～求｜呼～。※用于长吁短叹、气喘吁吁时，在繁体字中仍用吁。

郁	【鬱】 (yù)	① 草木茂盛：～～葱葱。② (忧愁、气愤等) 在心里积聚不得发泄：～闷｜～积｜～结｜忧～｜抑～。③ 地名用字：～南 (在广东)｜～林 (在广西，现改为玉林)。欝为异体。
	【郁】 (yù)	① 香气浓厚：～烈｜馥～。② 有文采：文采～～。③ 姓。
御	【禦】 (yù)	抵抗：～寒｜～敌｜～侮｜防～｜抵～｜抗～。
	【御】 (yù)	① 驾驶马车，同"驭"：～手｜～者。② 封建社会称与帝王有关的：～用｜～赐｜～前｜～苑。
岳	【嶽】 (yuè)	高大的山：五～｜嵩～｜三山五～。繁体中用嶽，嶽本为异体。
	【岳】 (yuè)	岳指妻的父母和叔伯，又指姓，这两个意义在繁体字中仍用岳：～父｜～飞。

云	【雲】 (yún)	由水滴、冰晶聚集在空中而形成的悬浮聚合物：～层｜～端｜～雾｜～霞｜浮～｜乌～｜风起～涌｜叱咤风～｜壮志凌～。
	【云】 (yún)	①说：人～亦～｜不知所～。②古汉语助词：岁～暮矣。

扎	**Z**	
	【紮】 (zā)	①捆，缠束：～腿｜～彩｜包～｜结～｜捆～。
	【紥】 (zā)	同"紮"。
	【紮】 (zhā)	驻扎：～营｜～寨｜屯～。
	【紥】 (zhā)	同"紮"（zhā）。
	【扎】 (zhá)	下列意义在繁体字中仍用扎 (zhá)：①刺：～手｜～针。②钻进去：～根｜～猛子。

脏	【髒】（zāng） 髒	不干净：～土 \| ～话 \| 肮～。
	【臟】（zàng） 臟	身体内各器官的总称：～器 \| ～腑 \| 五～ \| 心～ \| 肾～。
札	【剳】（zhá） 剳	①古代写字用的木片：～记。②札子，旧时一种公文。 ☆札和剳是异体，在繁体字中用札或剳，简化字中用札。 ※ 札还有信件义：信～ \| 手～ \| 书～。这个意义在繁体字中只用札，不用剳。
	【劄】（zhá） 劄	同"剳"。
占	【佔】（zhàn） 佔	①占据，据有：～领 \| ～有 \| 霸～ \| 强～ \| 攻～。②处在某一地位，属于某一地位，属于某一情况：～优势 \| ～上风 \| ～便宜。 ☆占和佔是异体。在繁体字中用占或佔，在简体字中用占。
	【占】（zhān） 占	占卜。这个意思在繁体字中仍用占。

折	【摺】 (zhé)	①折叠：～扇丨～尺。②用纸叠成的本子：奏～丨存～。
	【折】 (zhé)	①断，弄断：攀～丨骨～丨～磨。②损失：损兵～将。③死亡：夭～。④弯曲：～射丨～光丨挫～丨百～不回。⑤回转：～返丨转～。⑥折扣：不～不扣。 ※在折和摺的意义可能混淆时，仍用摺。
征	【徵】 (zhēng)	①由国家召集或收用：～兵丨～税丨～粮丨～收丨～敛丨缓～丨横～暴敛。②寻求：～求丨～文丨旁～博引。③证明：信而有～。④现象，迹象：～兆丨～候丨象～丨特～。
	【征】 (zhēng)	①远行：～途丨～程丨～尘丨～帆丨长～。②讨伐：～战丨～讨丨出～丨南～北战。
	【徵】 (zhǐ)	古代五音之一（五音是宫商角徵羽），相当于简谱"5"。这个徵不简化。

症	【癥】 (zhēng)		指肚子里结块的病，比喻事情难解决的关键所在：～结。
	【症】 (zhèng)		表示疾病义：～候 \| ～状 \| 急～ \| 病～ \| 顽～ \| 对～下药 \| 不治之～。
只	【隻】 (zhī)		①单独的：～身 \| ～言片语 \| 片纸～字。②量词：一～鸡 \| 两～手。
	【祇】 (zhǐ)		表语气仅仅，只有：～怕 \| ～得 \| ～有 \| ～是。 ☆只字在古代本是语气词，类似现代的"啊"。中古以后才和祇通。简化字中，用只代替。
	【只】 (zhǐ)		表副词仅仅、只有的意思：屋里～有一个小女孩。这样用的只在繁体中仍用只。
制	【製】 (zhì)		造，作：～造 \| ～版 \| ～图 \| ～剂 \| 监～ \| 编～ \| 研～ \| 粗～滥造。 ☆制是古本字，后来才产生了製。制造的意义在古代也可以用作制，所以繁体字用制或製，简化字用制。

	【制】 (zhì)	①拟定,规定:～定\|因地～宜。②用强力约束,管束:～裁\|～导\|～服\|扼～\|统～\|抵～\|管～。③制度:法～\|公～\|市～\|米～\|帝～\|所有～。
制		
致	【緻】 (zhì)	细密,精细:细～\|精～。
	【致】 (zhì)	①给予,送给:～函\|～电\|～敬\|～辞。②集中(力量、意志等)于某个方面:～力\|专心～志。③引起,使达到:～病\|学以～用。④情趣:兴～\|景～\|别～\|错落有～。
钟	【鐘】 (zhōng)	①金属制成的响器:～鼎\|～楼\|洪～\|警～。②计时的器具:～表\|～摆\|时～\|闹～。③钟点,时间:十点～。
	【鍾】 (zhōng)	①同"盅",杯子:酒～\|茶～。②(情感等)集中,专一:～情\|～爱。③姓。④身体衰老,行动不便的样子:老态龙～。

周	【週】 (zhōu)	①周围,圈子: 圆~	四~。②绕一圈: ~而复始。③普遍,全面: ~身	~遍	众所~知。④时间的一轮: ~期	~年	~岁	~波。⑤特指一星期: ~末	~刊	下~。		
	【周】 (zhōu)	①朝代: 东~	后~。②姓。③接济,或作"赒": ~济。									
朱	【硃】 (zhū)	朱砂,无机化合物,大红色,不溶于水,是炼汞的主要矿物,也叫辰砂或丹砂。										
	【朱】 (zhū)	①指大红: ~笔	~墨	~批	~门	~漆。②用作姓: ~元璋。这两个意义,在繁体字中仍作朱。						
注	【註】 (zhù)	①用文字来解释字句: ~释	~解	~音	批~。②解释字句的文字: ~文	附~	集~	夹~	笺~	备~	脚~。③记载,登记: ~册	~销。繁体中用注的异体字註。

注	【注】（zhù）	① 灌入：～入｜～射｜大雨如～。② （精神、力量）集中在一点：～视｜～意｜～重｜倾～｜专～｜全神贯～。③ 赌博时下的钱：赌～｜下～｜孤～一掷。
筑	【築】（zhù）	建造，修建：～堤｜～路｜构～｜浇～｜修～。
	【筑】（zhù）	本指古代一种弦乐器，有十三根弦。这个意思中繁体仍用筑。另外，筑又读 zhú，是贵阳市的别称，也不用繁体築。
准	【準】（zhǔn）	① 标准：～绳｜～则｜～星｜水～｜基～。② 依据，依照：～此办理。③ 准确：瞄～｜对～。④ 一定：～保。
	【准】（zhǔn）	① 准许：～予｜批～｜照～。② 在某类事物中程度略差，但可以作为该类事物对待的：～将｜～宾语。

五、书法常用异形字对照表

从历代流传下来的书法作品中，我们不难发现，很多字不是繁体字，而用的是异体或别体，因此只掌握简繁的变化显然是不够的，我们把这些异体、别体字等称为异形字，掌握这些字既是书法继承和创新的客观要求，也是为后期篆书用字打好识记的基础，因为很多篆书就是用异体字篆法或者假借字篆法。掌握这些异形字，在书法临摹和创作中也会显得更加得心应手。

A

挨 挃	矮 矲	碍 硋	庵 菴 庵	暗 闇 陪 晻	岸 屽 圻 垾 埠	昂 卬 枊	鳌 鼇	拗 抝	坳 坳	盎 瓻	傲 慠 贅 奡	

B

拔 抶 犮	霸 覇	坝 垻	坂 阪	拜 拝	斑 辬	版 板	板 版	宝 寶 珤 寀	包 勹	饱 飹	
		繁体 为壩									

奔	奔	悖	备	背	杯	裸	败	柏	百	暴	抱
逩	犇	誖	偹備	揹	盃桮柸	躶	敗	栢	佰	曓疉	勹裒

辫	鞭	鳊	边	痹	闭	毕	秘	秕	鄙	逼	绷
緶	鞕	鯾	邊	痺	閇閉	畢	祕	粃	啚	偪	繃

併	并	冰	槟	滨	宾	鳖	飙	镖	膘	标	遍
位併	並	冰仌	梹	濱	賓	鼈	飇飈	鑣	臕	榍堟（两字分别表示木柱和土做的标志）	徧

步	部	怖	膊	泊	剥	驳	波
歨	峇	悑	髆	洦	剝	駁	浂

C

采 採	眯 保	彩 綵埰	参 叁叅	参 叅 (cēng 傪嵾 / 参差)	餐 飡飱喰	蚕 蝅	藏 匨	仓 仓	操 撡	惭 慙	草 艸	
姹 妊	缠 纏繶	铲 剷	肠 膓	尝 甞嚐	长 夫厊 (zhǎng)	长 镸夫厊 (cháng)	场 場	敞 做	厂 厰	唱 誯	抄 鈔撡 (chāo) 鈔，除鈔票义外，同抄	
嘲 謿	扯 撦	册 冊筞	策 箣萗筞箹（计谋策略）	侧 矢	厕 廁	察 督	陈 陳敶軙迧	晨 晨	称 偁爯	衬 儭（衬托）	沉 沈	
趁 趂	撑 橕	乘 乘乗	澄 澂痴癡	吃 喫	迟 遲遟徲逇遜越	齿 齒	赤 夰坴	耻 恥	敕 勅勑	冲 沖	仇 讐雔	

绸	酬	丑	丑	楚	处	川	船	窗	床	吹	垂	
紬	醻酹詶	刃	醜	樾楚	処	巛	舫舡	窓窻牕	牀	歘	垂	
		俗字										

锤	捶	春	蠢	莼	辞	瓷	匆	葱	丛	粗	攒	
鎚	搥	萅旾	惷	蕁	辤辝	甆	忽恖	蒽	蕞	觕麤麁	攒	
				音 chún								

淬	崔	村	唇									
焠	崒	邨	脣									

D

答	呆	袋	玳	耽	掸	啖	嘟	淡	挡	荡	捣	
荅	獃	帒	瑇瑇	眈	撢	啗餤	嘟	澹	攩	盪	擣	
				聃 沉溺入迷								

弟隶	第苐弟	地墜嶜坒坔	牴觝	抵扺抎	堤隄	低伍	凳櫈	登蹬登僜	德惪悳悳	得淂	道衜衙衟
碇椗矴	叠疊曡疉	蝶蜨	钓鈞	吊弔	雕彫琱鋽鵰（大雕）	貂豽	洞彫	典敟	掂战	颠顛傎顚	蒂蔕
渡度	堵陼	豆荳梪（木质盛器）	蠹蠧螙	睹覩	斗鬥鬦鬭（音dòu）	动勐働	洞迴（洞达洞悉）	洞硐（山洞窑洞）	董蕫（姓）	冬咚鼕（用法不同，区别见表四）	定掟
妒妬	堆垖塠	遁遯	盾楯	多夛	朵朶	舵柁柂	惰憜媠嫷	端耑			

61

E

恶慝	儿児	二弍	峨峩	鹅鵞	讹譌	厄戹	鳄鱷	腭齶			

F

发羧	伐傠	罚罸	法灋金	番畨	幡旛	繁緐	凡凣	反仮	返反	泛汎氾	饭飤
用法见表四											

范笵	防堨坊	仿傲髣 彷 彷佛	痱瘅	废癈	肺胇	坟隫	丰豐	凤凤鳯鳳	蜂蠭	峰峯	锋鏠鏳

凤鵷	佛佛髴	肤胕	符苻	幅畐	抚摭挋	妇娊	附坿	富冨			
	音 fú										

G

盖蓋	丐句勾	概㮣	干乾乹潅（干燥）gān	尴尲	杆桿	秆稈	擀扞	干榦 gàn	赣灨	冈岗坰堽（山脊）	杠槓	
糕餻	胳肐（胳膊）	胳骼（骨头）	歌謌	革諽（改变）	隔鬲（隔断）	耕畊	槁稾	稿稾	个箇	亘互	躬躳	
功㓛	恭龏	钩鈎	苟茍	勾句	够夠	菇茹菰	谷穀（谷物繁体为穀）	雇僱	固㐿	顾顧	刮颳（刮风）	
刮劀（刮削）	挂掛	拐枴（木杖）	关关關	观觀	馆舘	管筦	罐鑵	贯毌	灌潅	灌樌	光兂龛龚趴芡（丛生树木）	

63

归帰	规槻	滚滚	衮衮	果菓	国口囻圀圀	裹裸緥				

H

含唅	旱暵	焊銲釬	号嚎譹譹 háo	壕濠	皓皜晧	浩灏澔	核覈	和穌咊惒訸	合佮 hè	荷抲	黑黒

恒恆	横橫撗	宏厷弘（房屋幽深而有回响）	哄閧鬨	厚垕	呼唿 譹（大声叫号）	虎乕	户戶戸	花苍	滑磆	华華	划撗

哗譁	怀懷襄裹	坏壞	欢懽歓驩讙	獾貛	浣澣	荒亢	煌熿（火光）	挥撝	辉煇灮暉	回廻逥囘（曲折环绕）	

毁	惠	慧	汇	昏	浑	获				
燬毇	惠惪憓	譓	滙	昬	溷	穫 收割				

J

击	迹	赍	鸡	迹	佳	夹	假	笺	奸	碱	间
撽 敲打	跡蹟	賫	雞	蹟	徍	袷袾 jiǎ	叚	牋	姦	鹻城鹻	閒

鉴	剑	缰	僵	姜	疆	强	犟	降	剿	脚	叫
鑑	劍劒	韁	殭	薑	壃疆	強彊	勥	夆	勦	腳	呌

教	秸	阶	节	劫	解	届	筋	斤	赆	劲	晋
教	稭	堦	莭	刦刧刼	觧	屆	觔	觔 觔斗	賮	劢	晉

居尻	厬廒廏廏	韭韮	久久欬	揪擎	纠丩紃	竞僥	径逕	阱穽	粳粳秔	京京	浸漫寖

浚濬	钁鏑	绝擸	共支 六十四卦之一	决决	眷睠	狷獧	剧勮	鞠陶 匊 古代球类游戏	矩榘	举擧	局跼侷

俊僡

K

款欸	苦瘔	扣釦	唶齰	坑阬坑	肯肎肯	克剋尅	考攷 丂 同"考、于" 通"巧" 区别见表四	炕匟	糠穅	慨嘅 叹息	刊栞

匡	旷	矿	窥	馈	愧	捆	困	阔			
匡	廕	鑛	闚	餽	媿魂聭	綑	睏	濶			
							用法见表四				

腊	蜡	赖	览	懒	朗	郎	琅	牢	劳	乐	雷
臘	蠟	頼頑頼	覽	嬾	朖朤烺	郒	瑯	牢	慁	楽	靁靐

垒	类	累	累	泪	璃	梨	犁	厘	里	莅	栗
壘畾	頛	絫	儽纍	淚	瓈	棃梸	犂	釐	裡	莋涖	慄
			限于 léi								

历	镰	苍	隶	联	廉	炼	梁	凉	两	亮	了
歷厤	鎌	匲匲	隸	聯聦聯	廉	鍊	樑	涼	両	喨	瞭
										响亮	liǎo

67

列	烈	猎	磷	邻	灵	凌	零			
迾	烮烈	獦獢	燐	隣	霛霝霬霝	夌	霝			
排列	liè 除姓				（灵验）	侵犯欺侮	飘零降落			

留	柳	垒	龙	炉	垆	橹	戮	略	乱	裸
畱	桺	壘壝	竜	鑪	鑪	艣艫舺	剹	畧	乿	躶赢

M

骂	脉	漫	盲	芒	猫	卯	冒	帽	貌	牦	没
罵	脈脈	潒潒	眊萌	笓	貓	夘	冐	冃	皃	氂	沒
		水宽广		细刺							

眉	猛	梦	虻	懵	眯	密	觅	秘	幂	绵	灭
睂	勐猛	夢夣	蝱蝱	懜憹	瞇瞇	宻	覔覓	祕祕	羃羃	緜縣	威
	勇猛										熄灭死亡

敏敏	明朙									

N

拿挐拏	奶嬭	乃廼迺奈奈 怎样 如何	男伮	恼憹	你价	泥埿坭 用于 红	霓蜺	昵暱	逆屰	鲇鲶	年秊

捻撚	碾辗	念唸	娘孃	酿釀	袅嫋	尿溺	捏揑	涅湼	啮囓齧	宁甯寍寍	纽鈕

农蓑	弄挵	努伮	暖煖煗	糯稬穤						

O

藕蔄							

P

彷徬	胖胖	袍褱	炮砲礮	疱皰	佩珮	盆瓫	碰揰踫	毗毘	脾腪	飘飀	嫖闝

拼拚	瓶缾	凭凴	迫敀廹	泊洦湘濼	扑撲 攴 扑打	朴樸	铺舖	普普			

Q

漆柒	戚慼慽	凄凄悽	奇竒	其亓丌	栖棲旂斾	齐齐亝 亦同斋	棋碁棊檕	启啟啓	器嚚	憩憇	砌砌

千	前	潜	钳	枪	强	墙	檣	襁	锹	青	晴
仟	茻 倘	潛	拑 箝	鎗	強 彊	牆	艢	繈	鍫	靑	姓 晵

亲	峭	寝	琴	勤	穷	丘	揪	秋	鳅	球	虬
嫊	陗	寑 寢	珡 琹	懃 懇	竆	北	捒	烌 穐	鰌	毬	虯

球类运动

驱	趋	去	曲	觑	蜷	泉	劝	确	却	群	裙
敺 駈	趍	厾	麯 籼	覷 覰	踡	蠡 湶	勧	碻 塙	卻	羣	裠 帬

R

然	髯	冉	让	绕	仁	刃	纴	妊	衽	饪	绒
肰	髥	冄	讓	遶	忈 忎	刄	紝	姙	袵	餁	羢 毬

熔鎔	冗宂	蠕蝡	软輭	蕊蘂蕋	睿叡	箸箉	肉宍	蹂内	柔渘	若叒
										乖顺若木

S

三叄弍	桑桒	扫埽	删刪	善譱	上丄	舍舎	摄挕	伸㑔	慎昚眘	审寀	声殸
		sǎo									

腮顋	缫繰	涩澁	傻傻	厦厦	扇搧	膻羴羶	膳饍	蛇虵	什甚	剩賸
									什么	

湿濕	尸屍	虱蝨	实寔宲	时旹	世卋	柿杮	谥諡	势埶	寿壽	倏儵	薯藷
			亦同宝					亦同艺			

竖	视	是	收	菽	树	疏	爽	思	丝	私	厮
豎	眡 眠 眠	昰 遑（亦同 恃）	収	尗	尌（树立）	踈	塽 懐	恖	糸	厶	廝

四	似	搜	叟	苏	肃	诉	溯	酸	算	岁	穗
三	侣	摉	叜	甦（苏醒）	肅	愬	泝 遡	痠	祘	歲 岀	繐

笋	蓑	随
筍	簑	遀

T

它	塔	拓	抬	滩	坛	谈	叹	汤	糖	倘	绦
牠	墖	搨	擡	潬	壜 墰 罈	譚	歎	湯	餹	儻	絛 綯

73

韬弢	逃迯	涛濤	藤籐	啼嗁	蹄蹏	屉屜	剃鬀髶	铁鍌鐡鐵	厅廳厛厅	听聼	童僮
筒箮	同仝詷	秃瘨	突宊埃	涂塗	土圡	图啚圖	兔兎	腿骽	豚豘	托託	拖拕
		秃顶									
驼駞											

W

蛙鼃	袜韤韈袽	玩翫貦抏	碗盌椀	挽輓	网罔	惘罔	往徃迬徍	亡亾	望朢	旺旪	围囗
		玩弄 把玩				失意	朝				

74

卫	伟	为	猬	喂	温	蚊	吻	瓮	卧	污	吴
衛	偉	爲	蝟	餵餧	昷	螡蚉蟁	脗	甕罋	臥	污汙	吴

妩	忤	捂	误	坞	误	雾	悟	无	芜	舞
斌	悟	搗	悞	隖	悞	霚霿	恄	無	蕪	儛

X

西	翁	吸	析	悉	溪	膝	虾	下	夏	假	席
卤	翎	噏	扸	恖	嵠谿磎	厀	鰕	丁	嫛	叚	蓆

除假期义

戏	仙	籼	纤	锹	贤	弦	闲	衔	鲜	羡	线
戲戯	僊儛仚	秈	纎	枚	臤	絃	閒	啣	尟尠鱻	羡	線

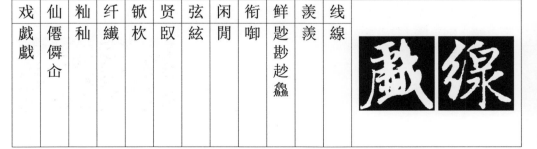

75

县県	陷臽陷埳	厢厢	鄉鄉鄉	香薌	降夅 读jàng同	享亯	向曏	巷衖	晓曉	效傚効俲	啸歔

笑咲	蝎蠍	胁脇	协劦叶	携攜	泄洩	蟹蠏	燮爕燮	欣訢忻伩	凶顖	星曐曑	信訫忈

| 腥鮏 | 胸胷 | 熊熊 | 洶洶 | 绣繍 | 锈鏽 | 圩墟 | 虚虗 | 叙敍敘 | 恤賉卹 | 婿壻 |
|---|---|---|---|---|---|---|---|---|---|---|---|

| 喧誼 | 萱蘐 | 璇璿琁 | 檀楥 | 炫衒 | 旋颴 旋风 | 学孝 | 靴鞾 | 勋勳 | 熏薰燻 烟火熏烤 | 循狗 | 迅卂 |
|---|---|---|---|---|---|---|---|---|---|---|---|---|

76

讯											
訊											

Y

鸦	桠	崖	哑	雅	烟	胭	淹	腌	阉	研	妍
鷗	枒	崿厓	痖	疋	煙煙菸	臙	洊	醃	闇	研	妍

檐	岩	盐	巘	艳	燕	雁	鷃	咽	焰	验	宴
簷	巖嵒巖嵒	塩掩揜	巘	豔	鷰鷰鱻	鴈	鸉	嚥	燄熖	驗	醼

厌	扬	养	肴	谣	徭	窑	咬	遥	摇	野	夜
猒	敭颺	養	餚	謠	傜	窰窯	齩	遙	摇飖	埜	亱
									飘摇		

77

页葉	曳拽抴	一壹弌	移迻	艺埶蓺秇	宜冝	异異	役役	医毉	彝彝彜彝	迤迆	蚁螘	

臆肊	吃讝	暗瘖	茵裀	姻婣	阴陰	淫婬	吟唫	荫廕	莺鸎鸎	痈癰癱	咏詠	

愚愚	涌湧	勇勈恿 古文勇从心	游遊遊斿 行走	疣肬	尤忑	育毓	淤瘀	于扵於亏	逾踰	郁欝鬱鬰 用法见表四	寓庽	

欲慾	愈瘉癒	鸳鴛	冤寃	猿猨	韵韻	源灥	远逺	员貟	怨惌	缘縁		

Z

匝	杂	灾	咱	攒	赞	赃	葬	脏	赃	藏	
帀	襍	災栽	嚅偺旮	儹	賛讚	贓臟	塟	臟	贓臟	臧臧	
								内脏	赃物	藏起	

噪	皂	灶	躁	贼	揸	楂	闸	炸	咤	毡	沾
譟	皁	竈	趮	賊	摣	櫨	牐	煠	吒	氊	霑

占	獐	棹	照	肇	谪	辄	褶	浙	珍	针	缜
佔	麞	櫂	曌燨塈	肈	讁	輙	福	淛	珎	鍼	稹
用法见表四											

症	真	蒸	整	政	证	卮	栀	栀	值	职	址
證	眞	烝	愸正	正	正	卮	梔	姪	値	耺	阯
			使正整理端正	政治政事	凭证证据						

79

纸帋	旨恉	志誌	稚稺稺	置寘	帜幟	众眾	种種	肿腫	煮煑	冢塚	踵徸
						zhǒng					

周週䧙 区别见表四	帚箒	咒呪	猪豬	仾佇竚	苎苧	注註 区别见表四	箸筯	专叀尚	砖甎	妆粧	庄庄

准準 区别见表四	着著	咨諮	龇呲	毗皆	鬓鬃駿	棕椶	踪蹤	总總緫	偬偬	粽糉	纵縱

菹葅	篡篹	嘴咀觜	橇橇	罪辠	醉醉						

六、说文部目音形一览表

　　《说文解字》是中国最早的一部具有字典性质学术著作，其是学书者必读之著，更是学篆者必修之书目。但是新生代学者多为其繁难而多搁置，所以历代学者对《说文解字》这部字书才进行了各种译述，但水平良莠不齐，甚至明显的错误太多。为了识篆和学篆能予以深入，前辈书家、文字学家做了大量工作，其中最为实用和易为入门之用的是《王福庵书说文部目》，但其中也还有一些失误，特别是注音，对学习者而言，还存有很大不便。但学习小篆从说文部目入手，无疑是正确的也是最为可行的。为了使大家掌握小篆的字法，笔者将说文部目重新按部序书写列出，并将部首之"楷形"给出相应准确的写法，同时给出准确读音，这将为识记和转换起到很好的辅助作用。

三 sān	一 yī	
王 wáng	上 shàng	
玉 yù	示 shì	

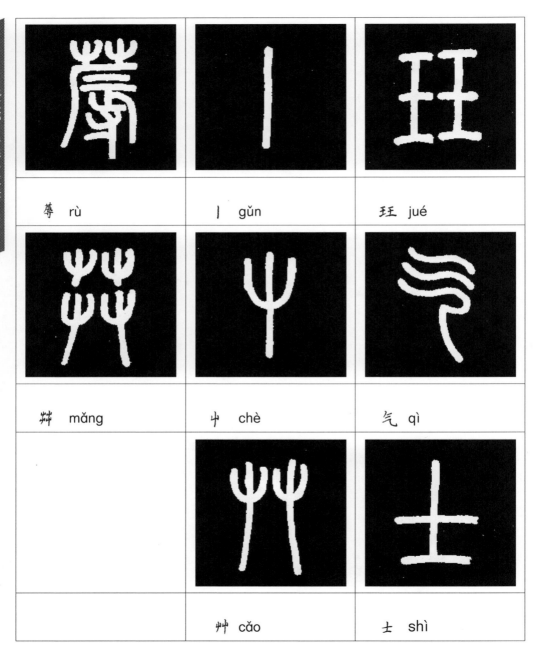

蓐 rù

| gǔn

玨 jué

茻 mǎng

屮 chè

气 qì

艸 cǎo

士 shì

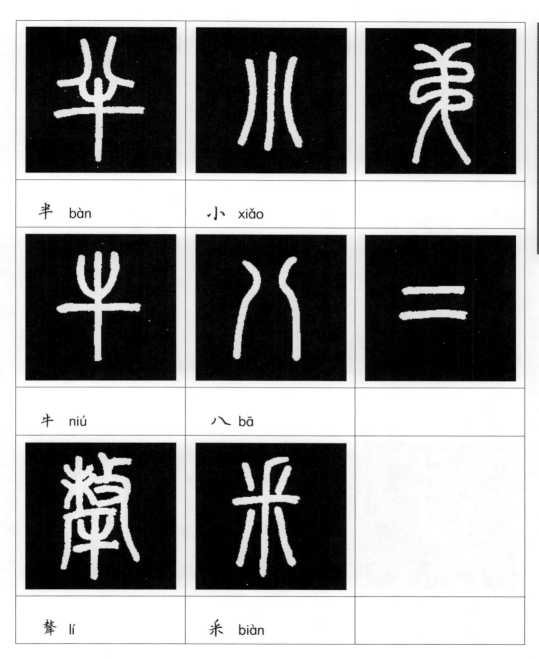

半 bàn	小 xiǎo	
牛 niú	八 bā	
犛 lí	釆 biàn	

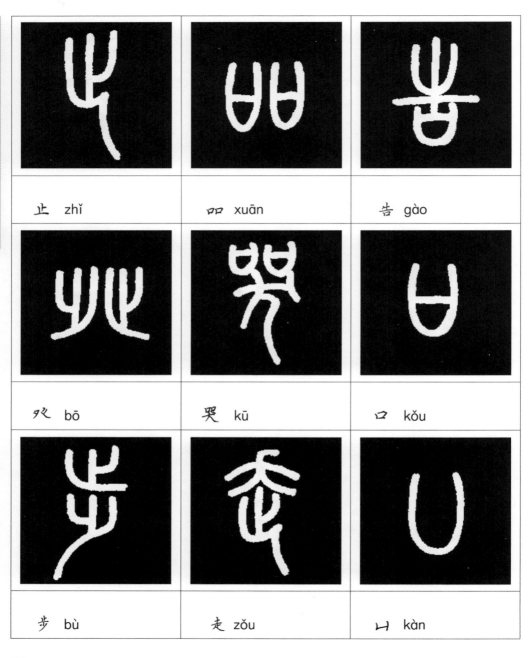

止 zhǐ　　叩 xuān　　告 gào

癶 bō　　哭 kū　　口 kǒu

步 bù　　走 zǒu　　凵 kàn

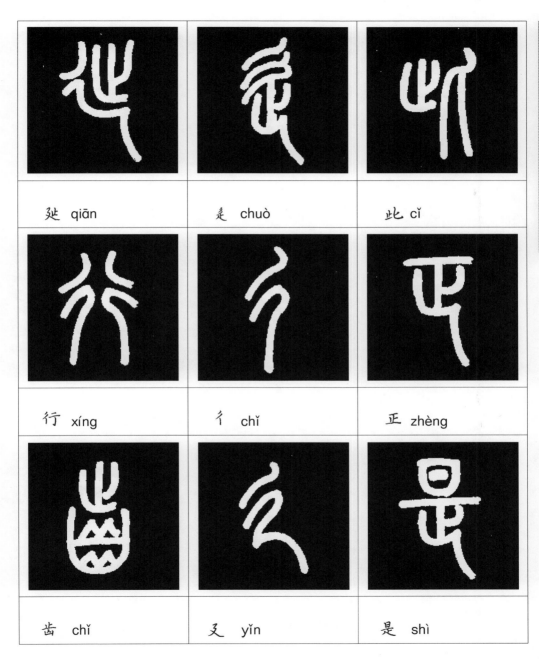

延 qiān　　　　辵 chuò　　　　此 cǐ

行 xíng　　　　彳 chǐ　　　　正 zhèng

齒 chǐ　　　　　疌 yǐn　　　　是 shì

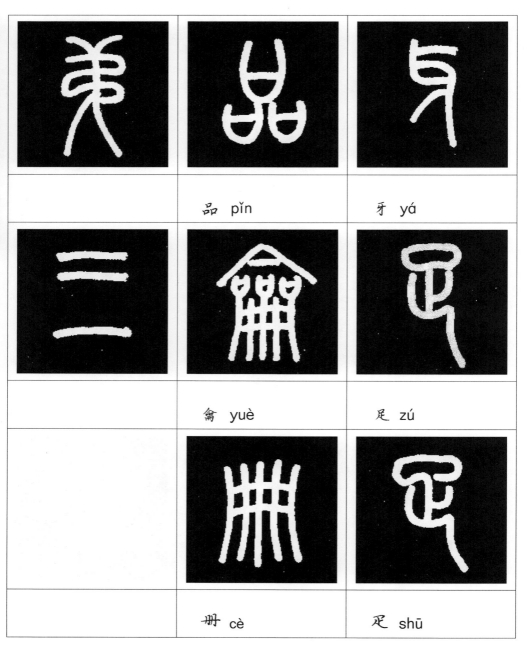

品 pǐn

牙 yá

龠 yuè

足 zú

冊 cè

疋 shū

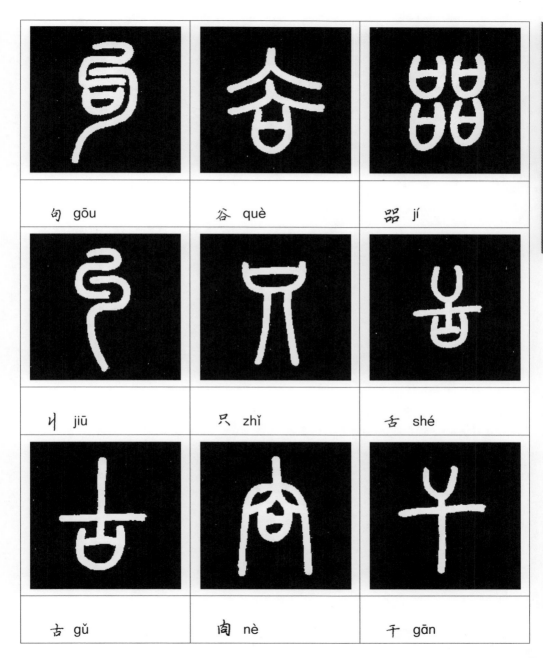

句 gōu	谷 què	㗊 jí
丩 jiū	只 zhǐ	舌 shé
古 gǔ	㕯 nè	干 gān

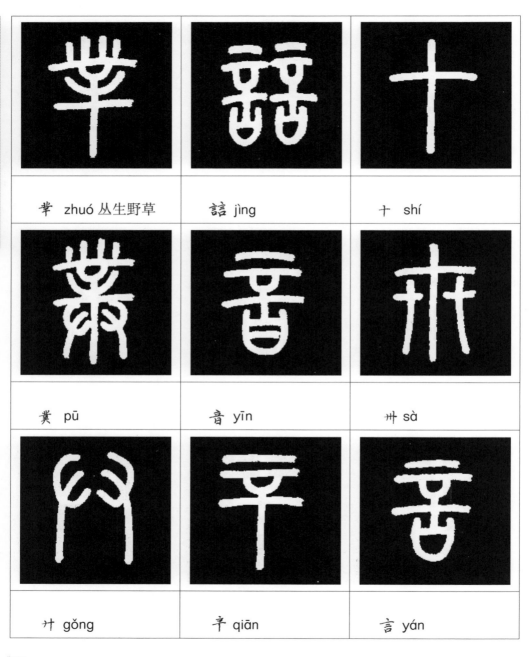

芇 zhuó 丛生野草

詰 jìng

十 shí

菐 pū

音 yīn

卅 sà

廾 gǒng

䇂 qiān

言 yán

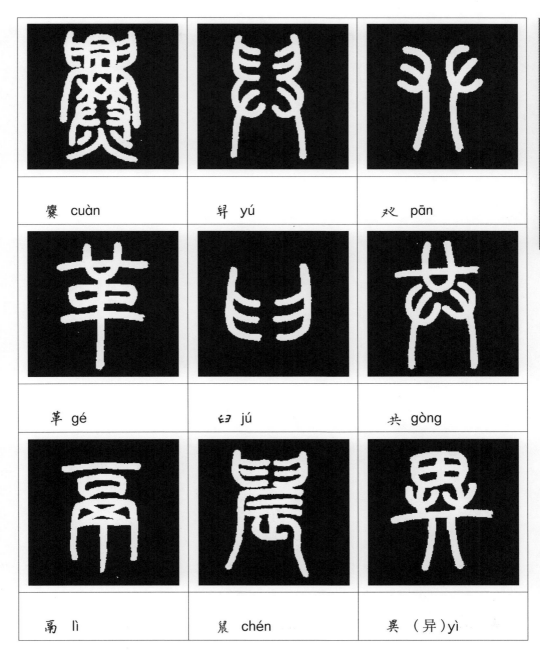

爨 cuàn	舁 yú	癶 pān
革 gé	臼 jú	共 gòng
鬲 lì	晨 chén	異（异）yì

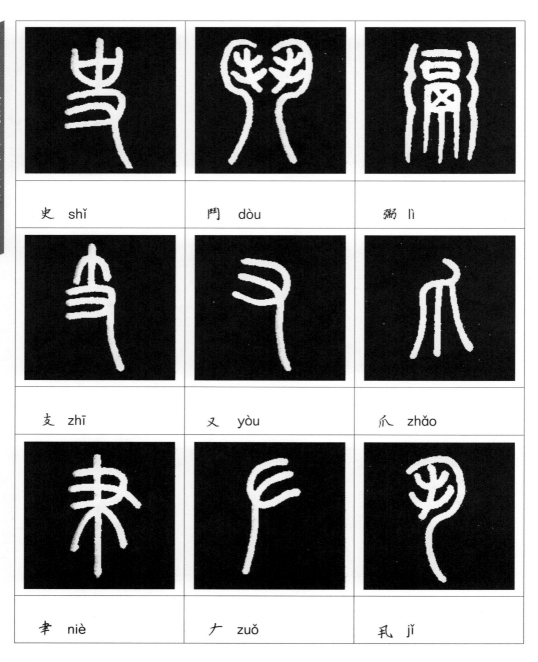

史　shǐ　　　　鬥　dòu　　　　鬲　lì

攴　zhī　　　　又　yòu　　　　爪　zhǎo

聿　niè　　　　ナ　zuǒ　　　　卂　jǐ

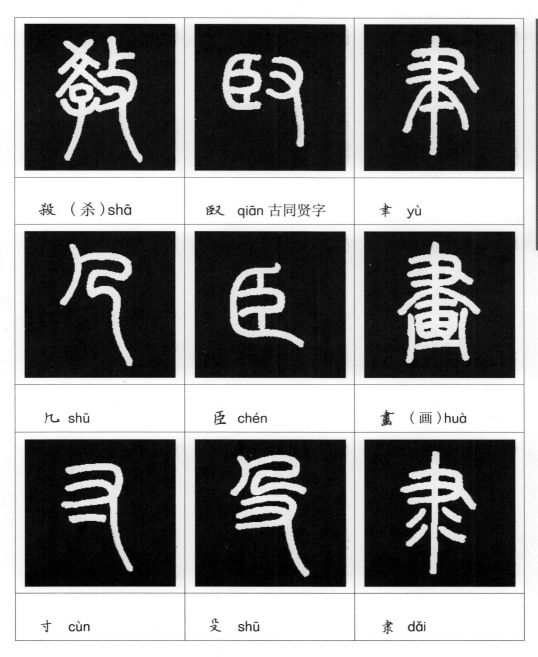

殺（杀）shā　　　臤 qiān 古同贤字　　　聿 yù

殳 shū　　　臣 chén　　　畫（画）huà

寸 cùn　　　殳 shū　　　隶 dǎi

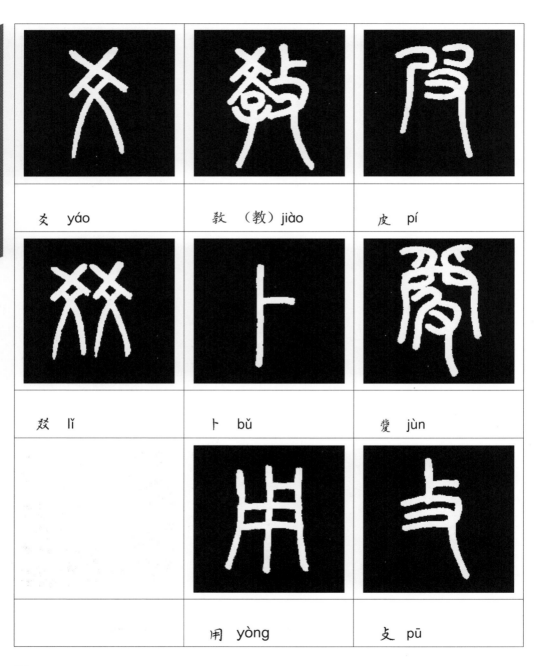

爻　yáo

敫（教）jiào

皮　pí

㸚　lǐ

卜　bǔ

夋　jùn

用　yòng

攴　pū

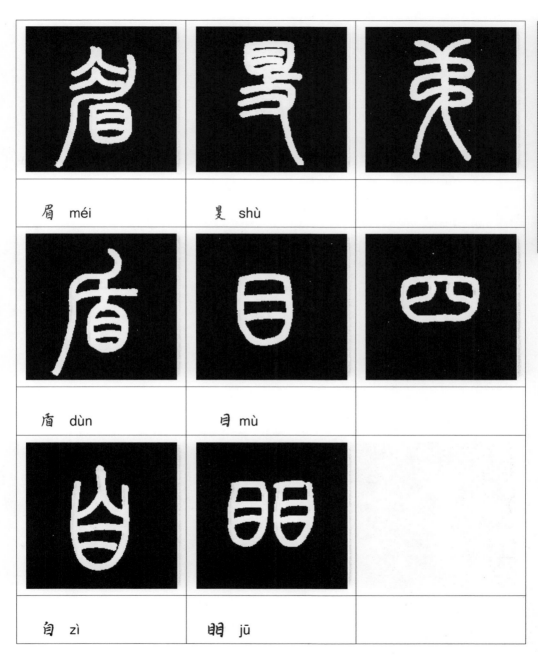

眉 méi	𦣞 shù	
盾 dùn	目 mù	
自 zì	䀠 jū	

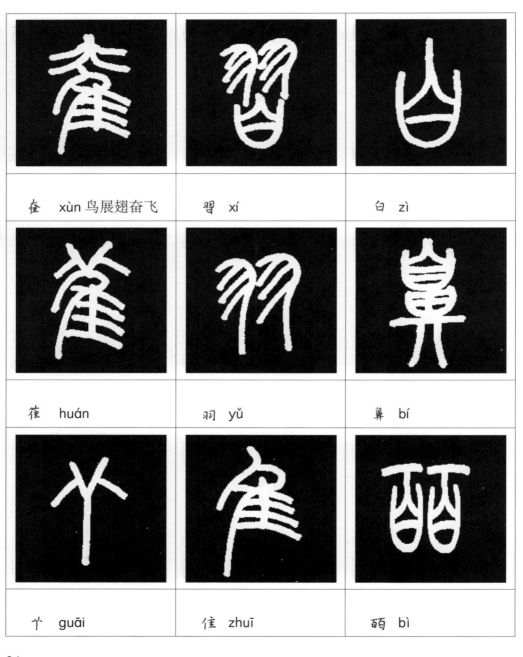

奞　xùn 鸟展翅奋飞　　習　xí　　　　白　zì

雈　huán　　　　　羽　yǔ　　　　　鼻　bí

丫　guāi　　　　　隹　zhuī　　　　　皕　bì

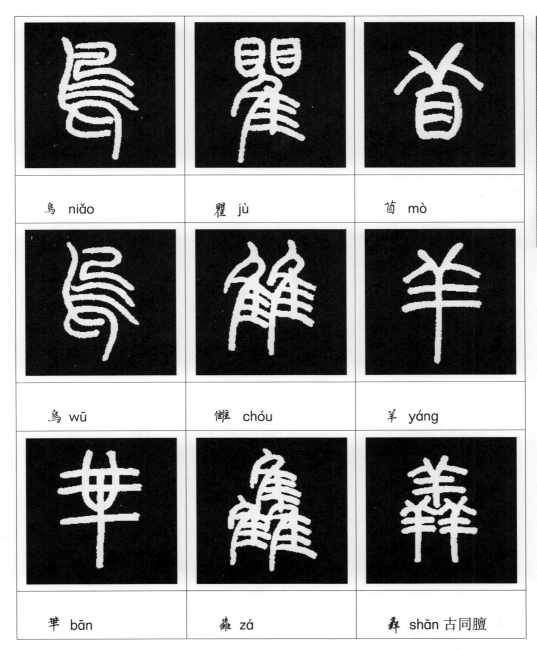

鳥 niǎo	瞿 jù	䁵 mò
烏 wū	雔 chóu	羊 yáng
芈 bān	靃 zá	羴 shān 古同膻

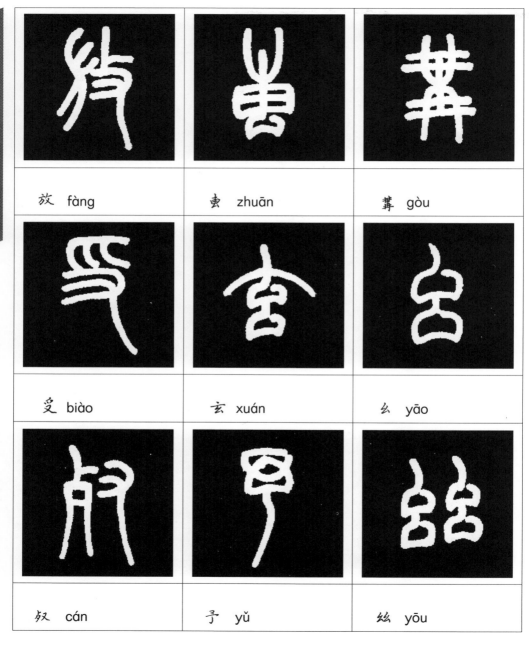

放 fàng	叀 zhuān	冓 gòu
受 biào	玄 xuán	幺 yāo
叡 cán	予 yǔ	丝 yōu

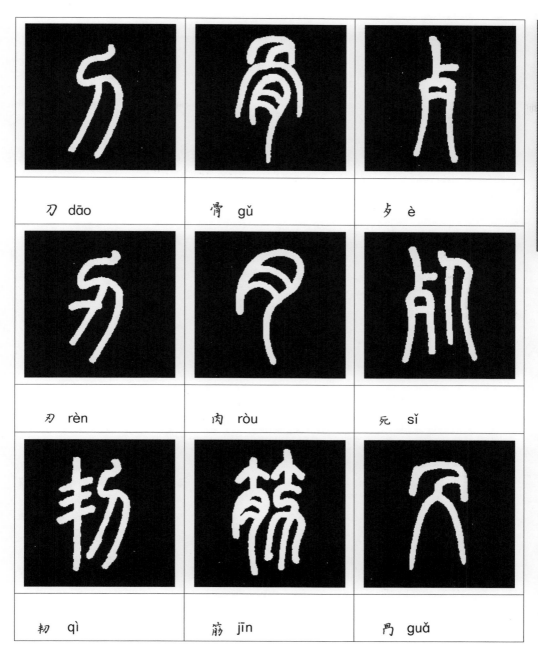

刀 dāo

骨 gǔ

歺 è

刃 rèn

肉 ròu

死 sǐ

剔 qì

筋 jīn

冎 guǎ

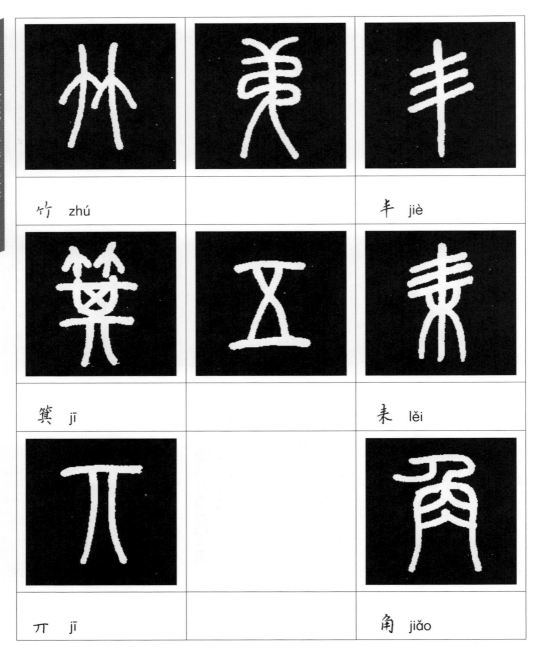

竹 zhú	芺	丰 jiè
箕 jī	五	耒 lěi
丌 jī		角 jiǎo

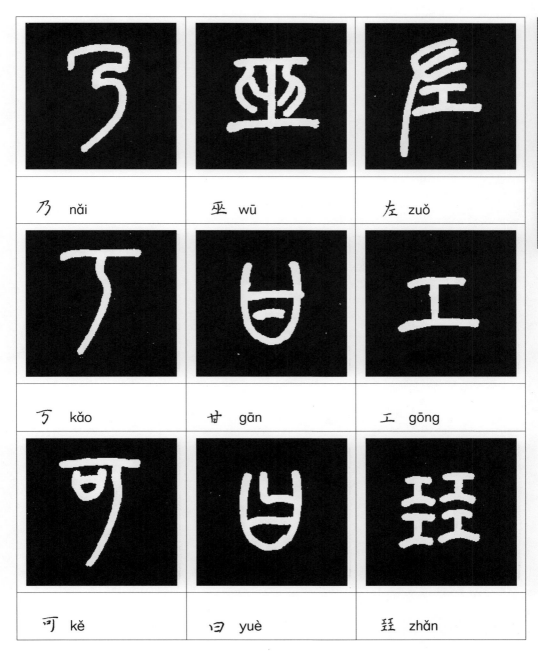

乃 nǎi	巫 wū	左 zuǒ
丂 kǎo	甘 gān	工 gōng
可 kě	曰 yuè	珏 zhǎn

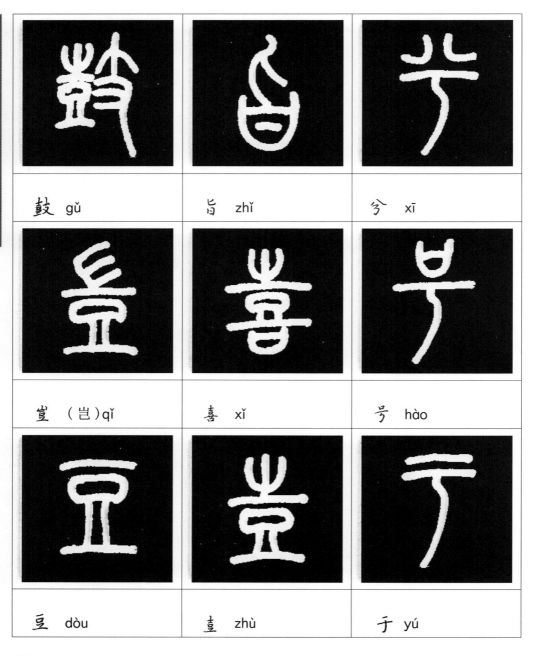

鼓 gǔ	旨 zhǐ	兮 xī
豈（岂）qǐ	喜 xǐ	号 hào
豆 dòu	壴 zhù	于 yú

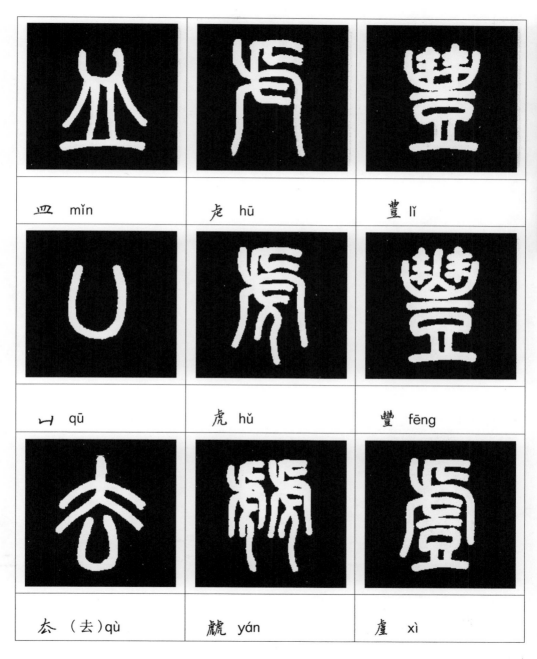

皿 mǐn	虍 hū	豐 lǐ
凵 qū	虎 hǔ	豐 fēng
厺（去）qù	�號 yán	虘 xì

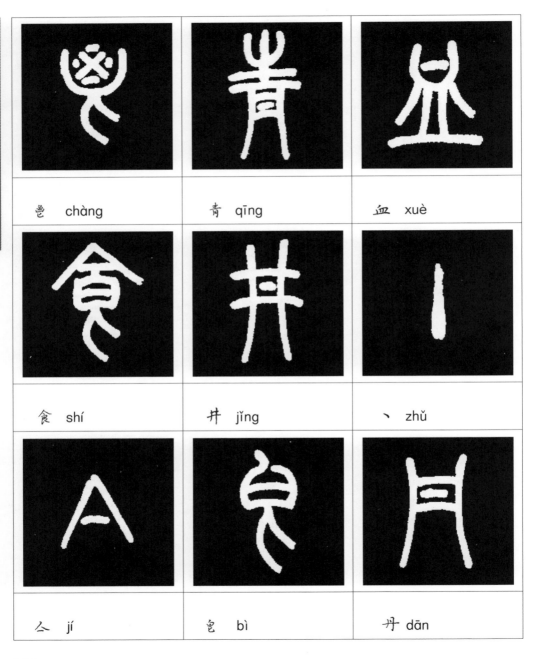

鬯 chàng	青 qīng	血 xuè
食 shí	井 jǐng	丶 zhǔ
亼 jí	皀 bì	丹 dān

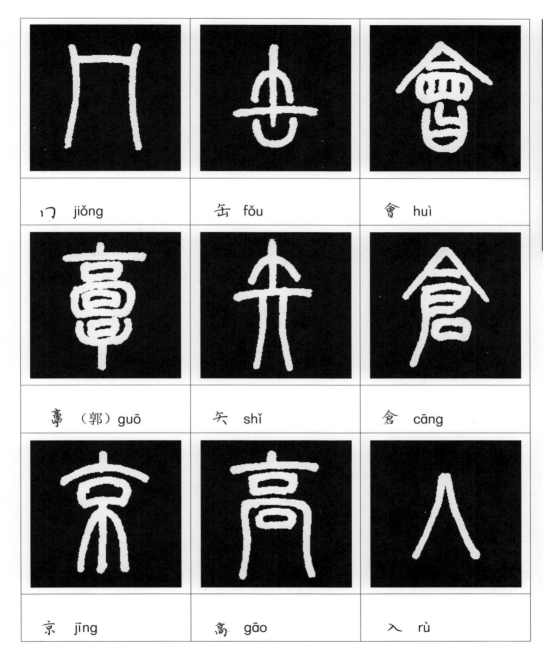

冂　jiǒng

缶　fǒu

會　huì

𩫏（郭）guō

矢　shǐ

倉　cāng

京　jīng

高　gāo

入　rù

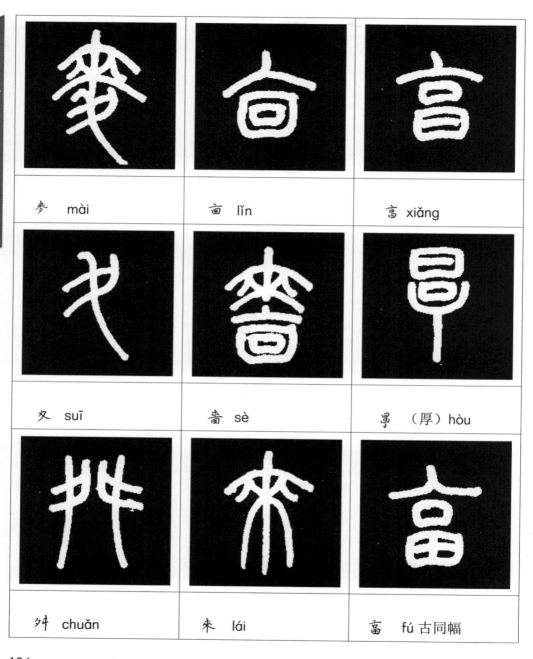

麥 mài

靣 lǐn

高 xiǎng

夂 suī

嗇 sè

厚（厚）hòu

舛 chuǎn

來 lái

畗 fú 古同幅

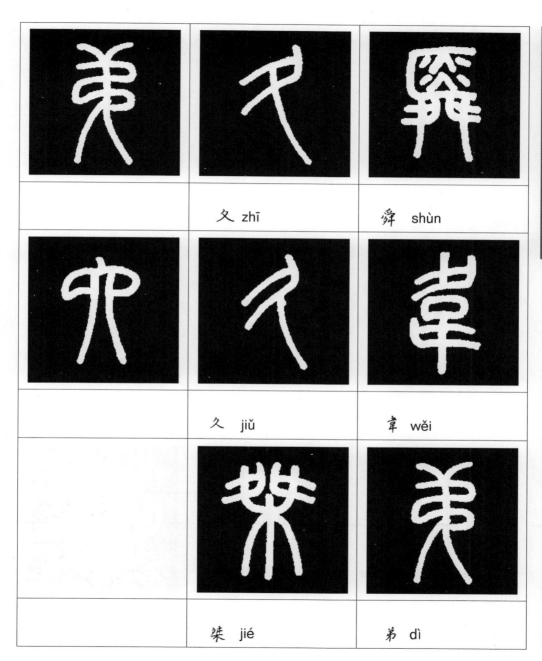

夂 zhī　　舜 shùn

久 jiǔ　　韋 wěi

桀 jié　　弟 dì

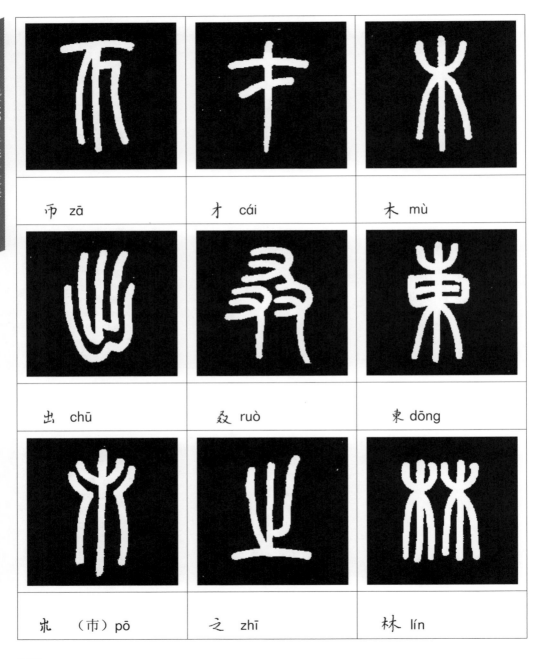

帀 zā

才 cái

木 mù

出 chū

叒 ruò

東 dōng

朮 （市）pō

之 zhī

林 lín

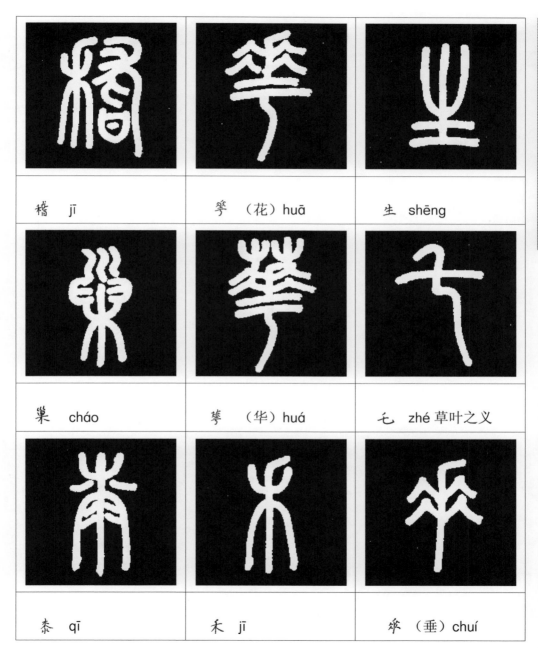

稽 jī 荂（花）huā 生 shēng

巢 cháo 華（华）huá 乇 zhé 草叶之义

桼 qī 禾 jī 𠂹（垂）chuí

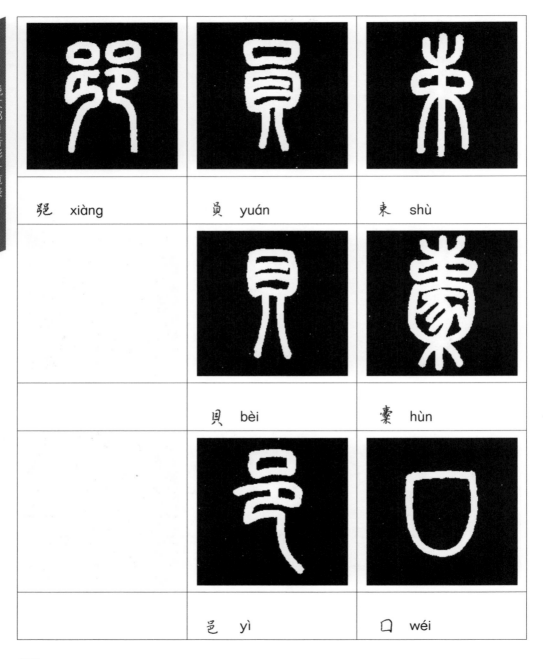

�побрести xiàng	員 yuán	朿 shù
	貝 bèi	橐 hùn
	邑 yì	囗 wéi

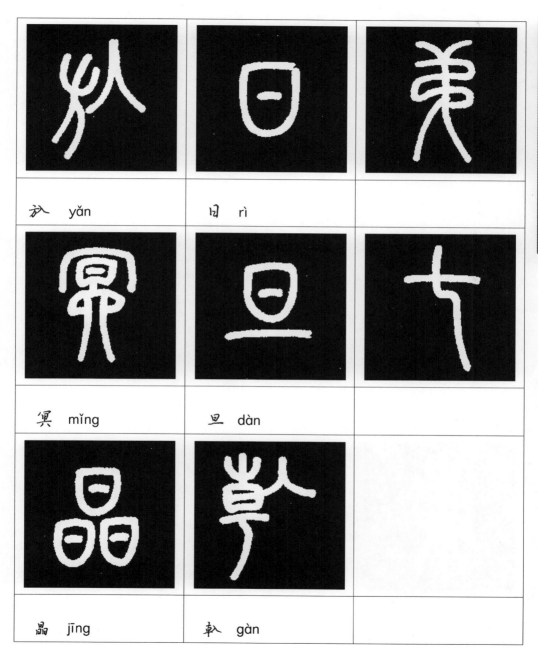

秂 yǎn　　　日 rì

冥 mǐng　　　旦 dàn

晶 jīng　　　軡 gàn

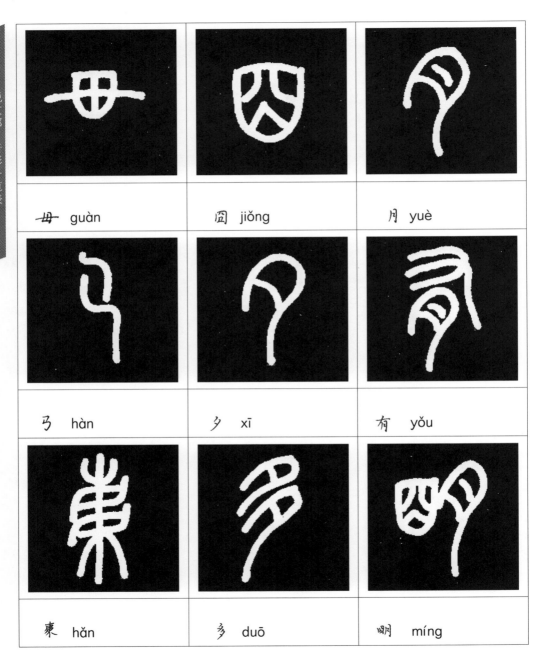

毋 guàn	囧 jiǒng	月 yuè
丮 hàn	夕 xī	有 yǒu
柬 hǎn	多 duō	朙 míng

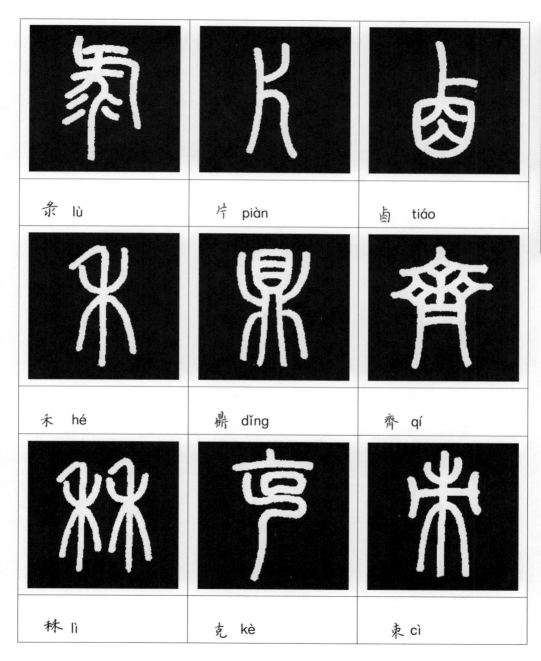

彔 lù

片 piàn

卤 tiáo

禾 hé

鼎 dǐng

齊 qí

秫 lì

克 kè

朿 cì

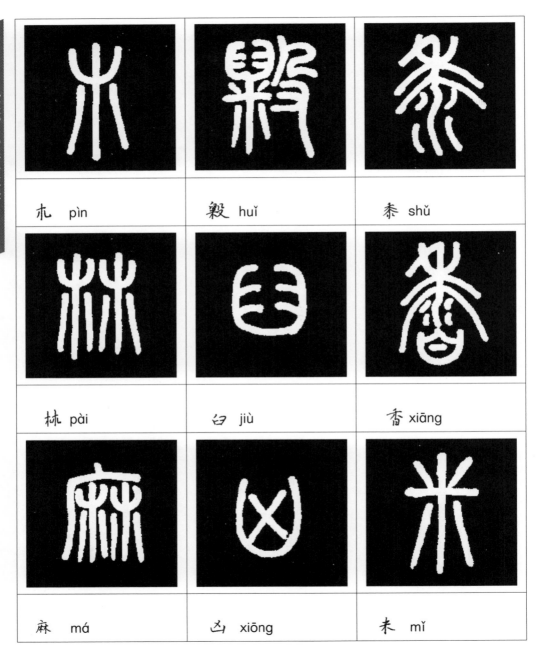

朿 pìn	毇 huǐ	黍 shǔ
林 pài	臼 jiù	香 xiāng
麻 má	凶 xiōng	米 mǐ

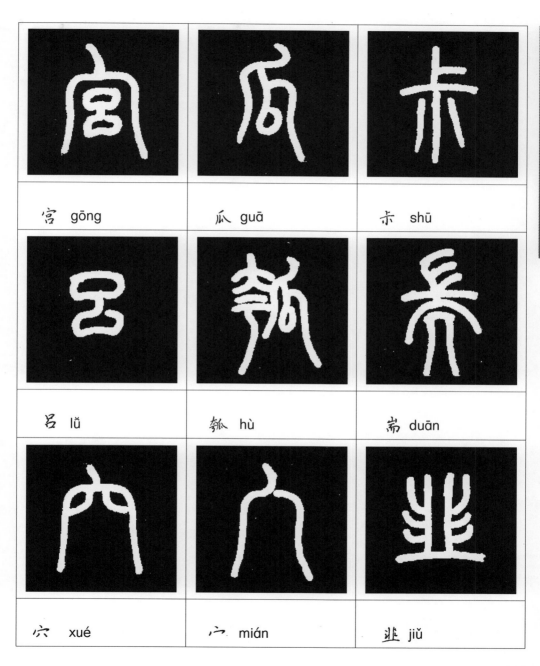

宫 gōng	瓜 guā	朩 shū
吕 lǚ	瓠 hù	耑 duān
穴 xué	宀 mián	韭 jiǔ

115

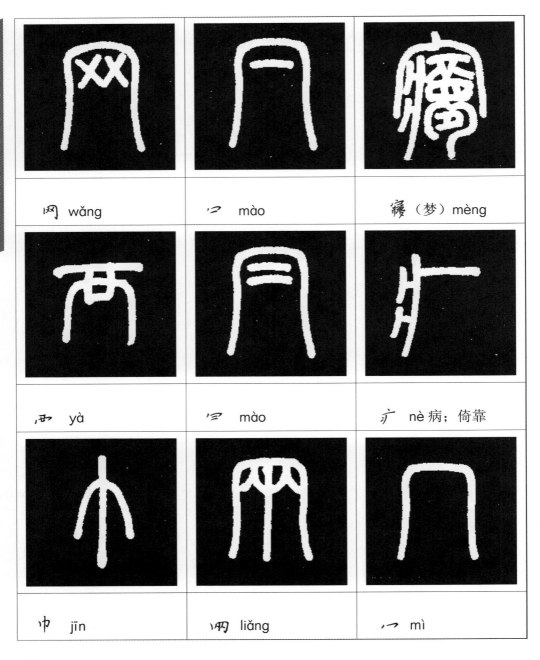

网 wǎng	冃 mào	寢（梦）mèng
襾 yà	冐 mào	疒 nè 病；倚靠
巾 jīn	㒳 liǎng	冖 mì

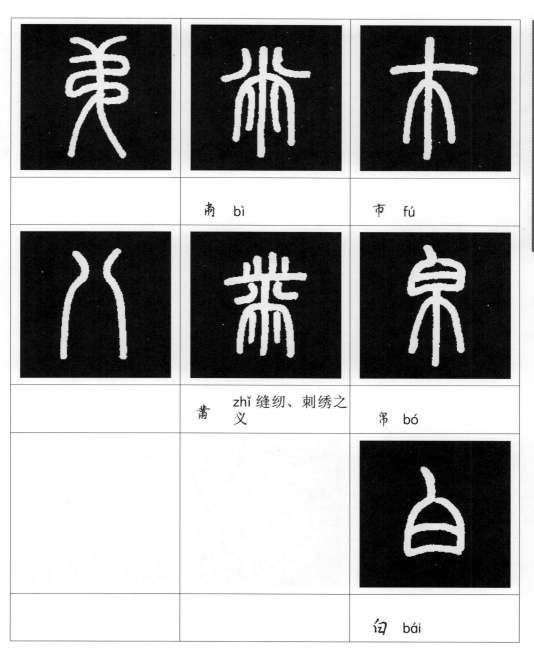

	㡀 bì	市 fú
	黹 zhǐ 缝纫、刺绣之义	帛 bó
		白 bái

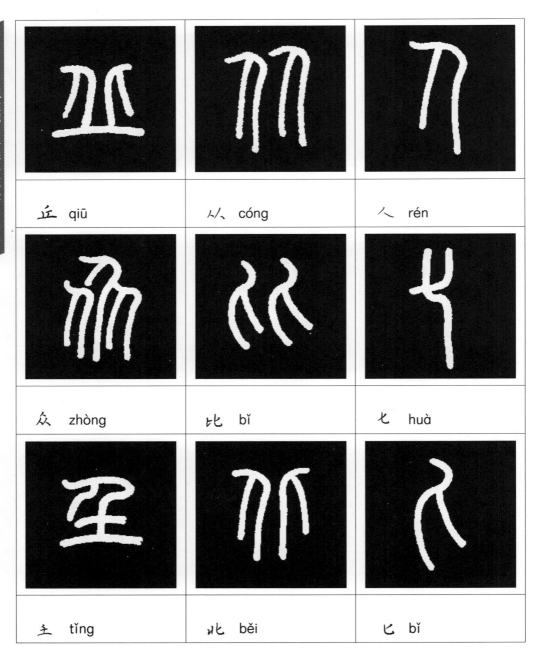

丘 qiū	从 cóng	人 rén
众 zhòng	比 bǐ	七 huà
壬 tǐng	北 běi	匕 bǐ

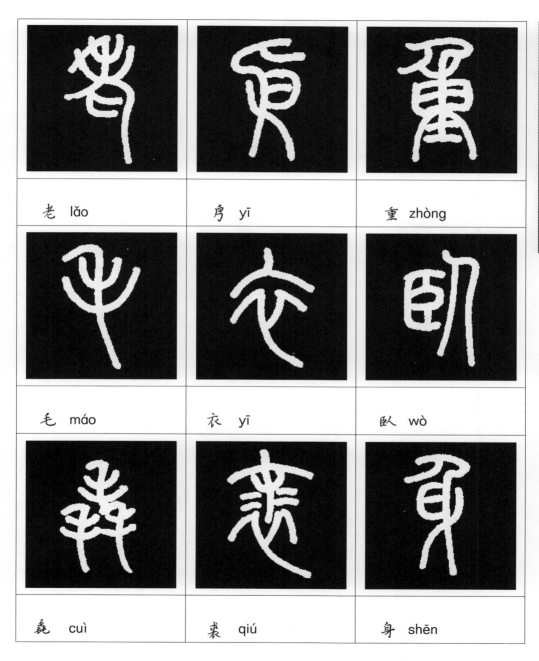

老 lǎo	亅 yī	重 zhòng
毛 máo	衣 yī	臥 wò
毳 cuì	裘 qiú	身 shēn

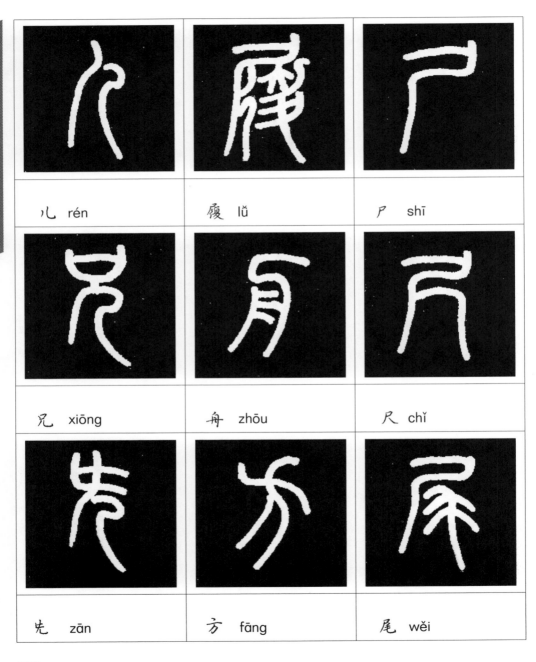

儿 rén

屦 lǚ

尸 shī

兄 xiōng

舟 zhōu

尺 chǐ

兂 zān

方 fāng

尾 wěi

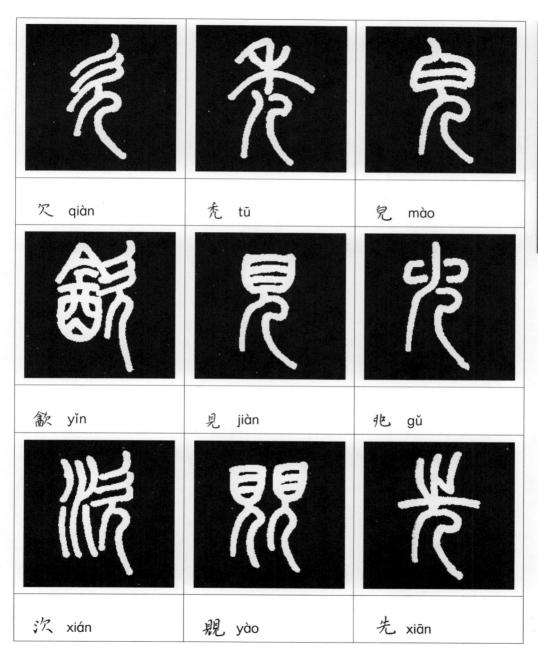

欠 qiàn　　　秃 tū　　　皃 mào

歙 yǐn　　　见 jiàn　　　兂 gǔ

次 xián　　　覞 yào　　　先 xiān

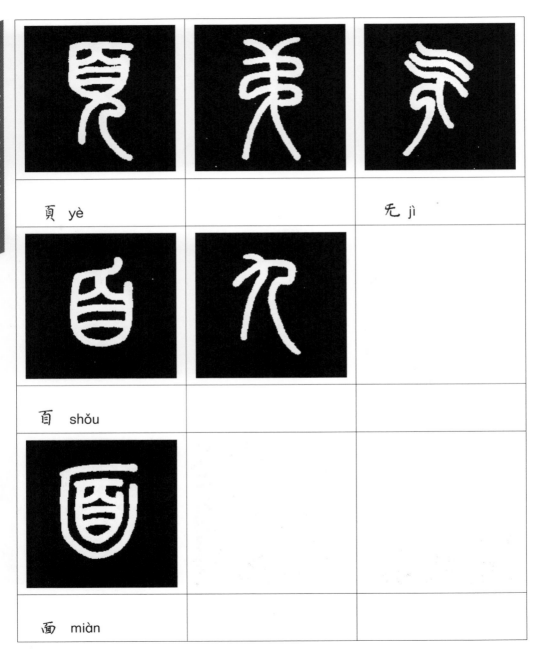

頁 yè

无 jì

百 shǒu

面 miàn

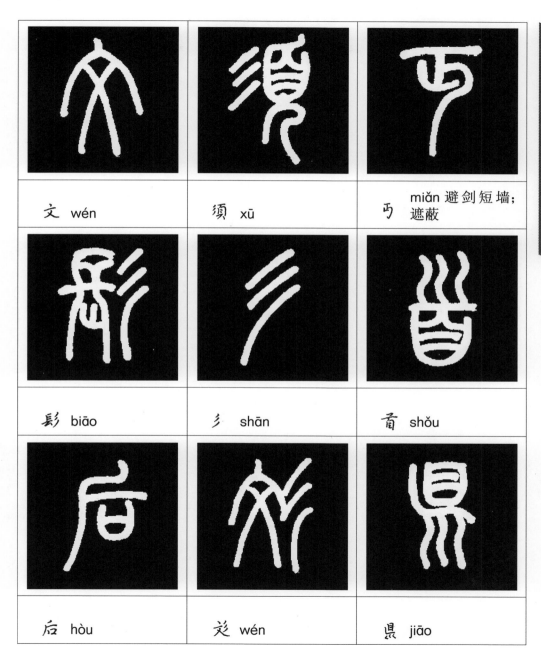

文 wén	须 xū	丏 miǎn 避剑短墙；遮蔽
髟 biāo	彡 shān	首 shǒu
后 hòu	紊 wén	県 jiāo

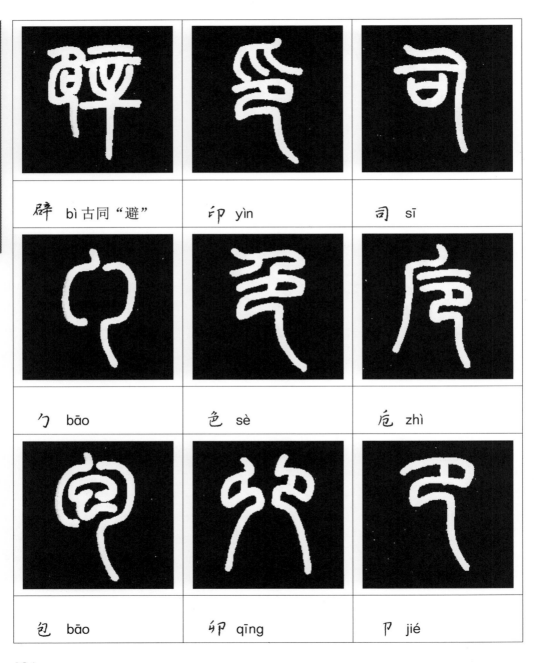

辟 bì 古同"避"	印 yìn	司 sī
勹 bāo	色 sè	卮 zhì
包 bāo	卯 qīng	卩 jié

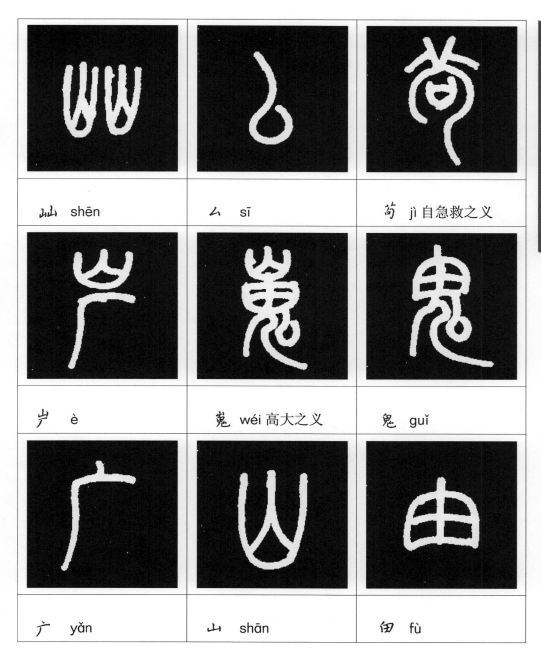

屾 shēn

厶 sī

筍 jì 自急救之义

屵 è

嵬 wéi 高大之义

鬼 guǐ

广 yǎn

山 shān

由 fù

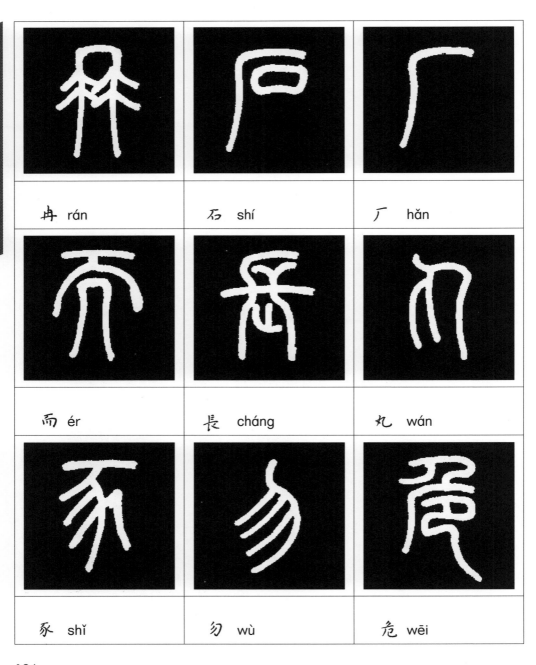

冄 rán	石 shí	厂 hǎn
而 ér	長 cháng	丸 wán
豕 shǐ	勿 wù	危 wēi

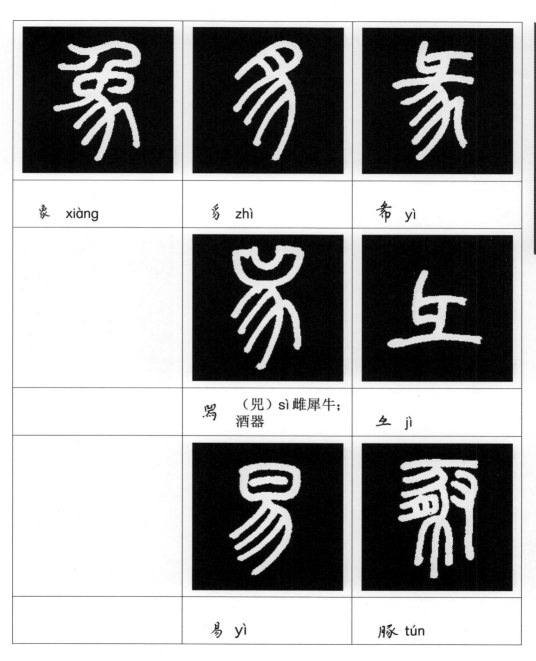

象 xiàng	豸 zhì	希 yì
	兕（兕）sì 雌犀牛；酒器	彑 jì
	易 yì	豚 tún

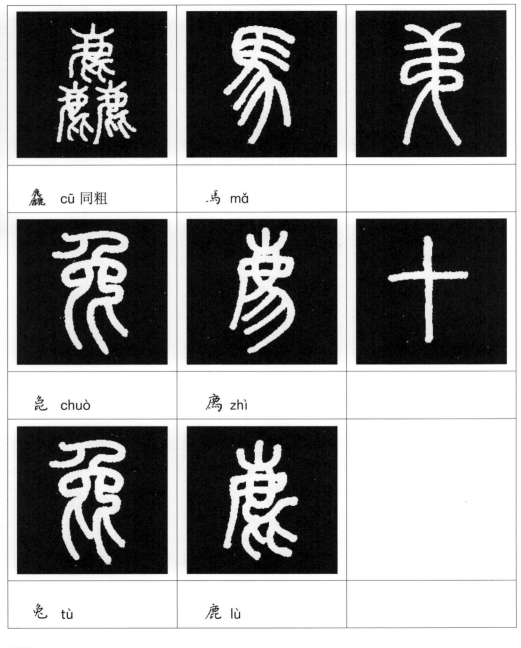

麤麤 cū 同粗	馬 mǎ	
怎 chuò	廌 zhì	
怎 tù	鹿 lù	

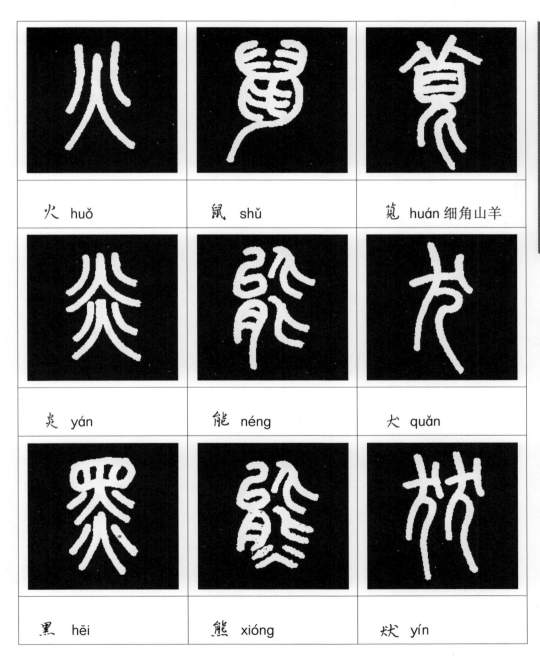

火 huǒ	鼠 shǔ	莧 huán 细角山羊
炎 yán	能 néng	犬 quǎn
黑 hēi	熊 xióng	狱 yín

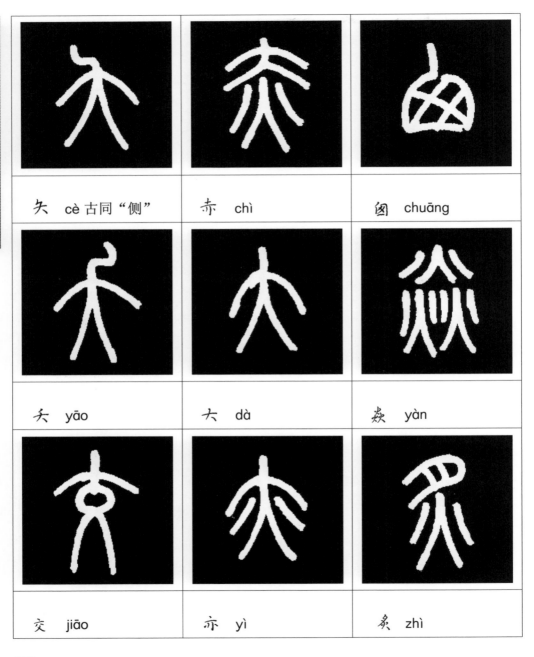

矢　cè 古同"侧"　　　赤　chì　　　囱　chuāng

夭　yāo　　　大　dà　　　焱　yàn

交　jiāo　　　亦　yì　　　夬　zhì

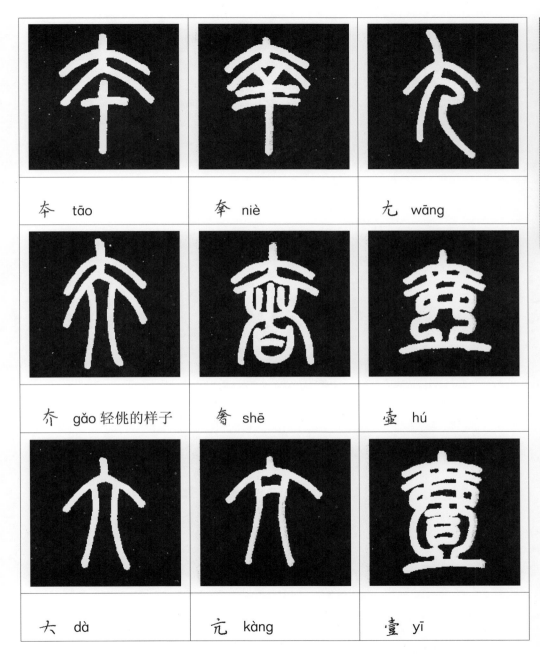

夲 tāo	㚔 niè	尢 wāng
夰 gǎo 轻佻的样子	奢 shē	壺 hú
大 dà	亢 kàng	壹 yī

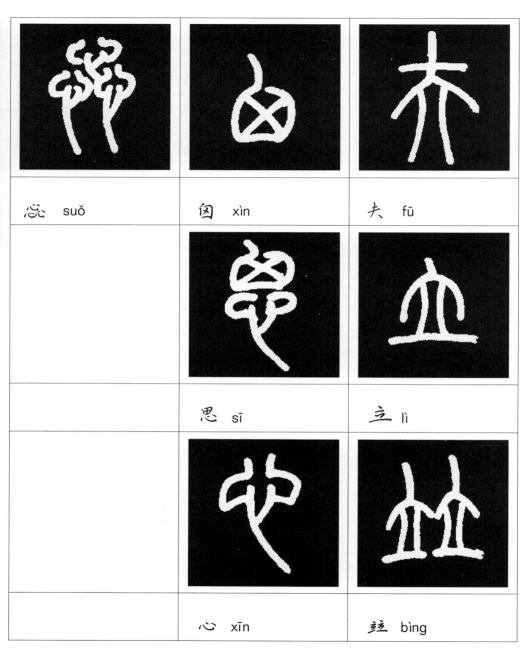

惢 suǒ	囟 xìn	夫 fū
	思 sī	立 lì
	心 xīn	竝 bìng

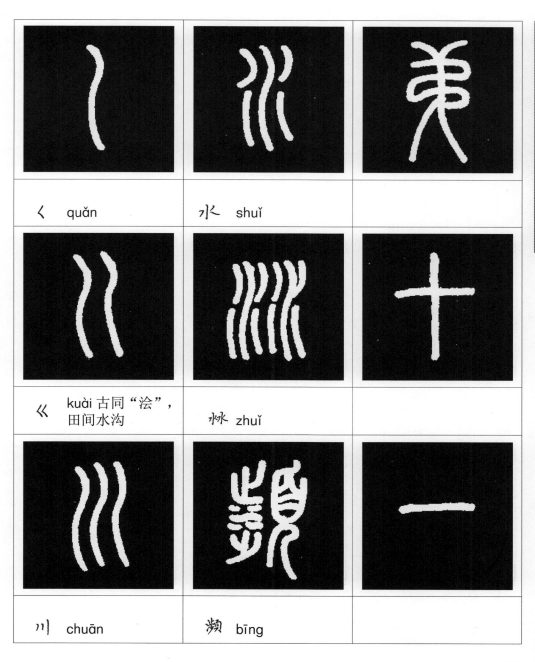

〈 quǎn	水 shuǐ	
《 kuài 古同"浍"，田间水沟	㳇 zhuǐ	十
巛 chuān	㶥 bīng	一

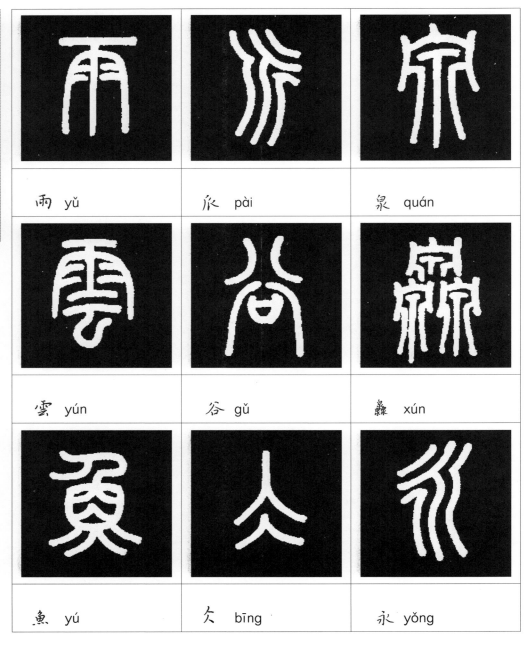

雨 yǔ	沠 pài	泉 quán
雲 yún	谷 gǔ	灥 xún
魚 yú	仌 bīng	永 yǒng

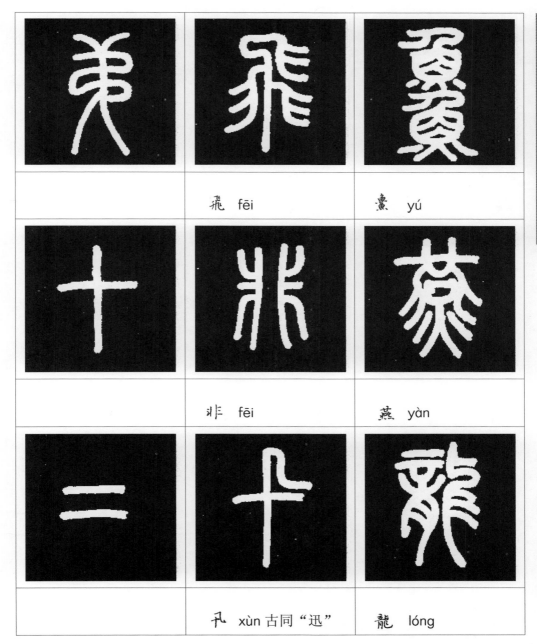

飛 fēi　　　　魚 yú

非 fēi　　　　燕 yàn

卂 xùn 古同"迅"　　龍 lóng

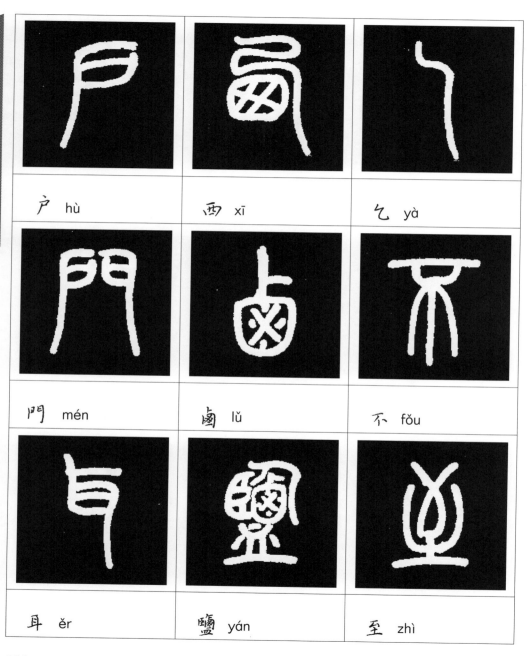

户 hù	西 xī	乞 yà
門 mén	卤 lǔ	不 fǒu
耳 ěr	鹽 yán	至 zhì

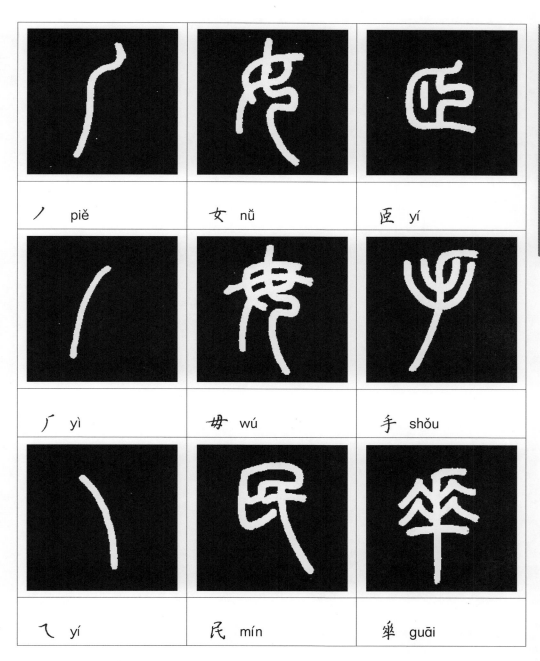

丿 piě	女 nǚ	匝 yí
厂 yì	毋 wú	手 shǒu
乁 yí	民 mín	傘 guāi

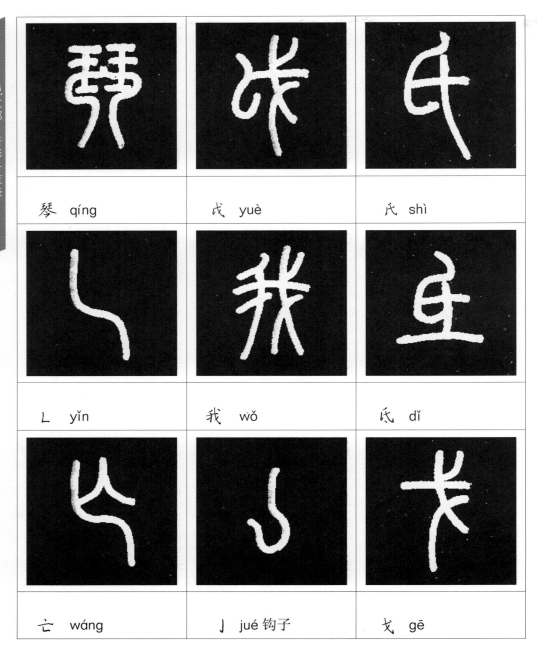

琴 qíng	戉 yuè	氏 shì
乚 yǐn	我 wǒ	氐 dǐ
亡 wáng	亅 jué 钩子	戈 gē

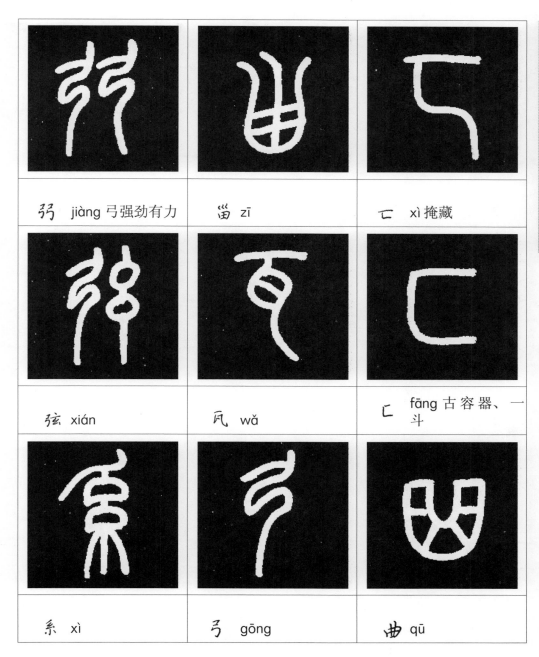

弸 jiàng 弓强劲有力	甾 zī	匸 xì 掩藏
弦 xián	瓦 wǎ	匚 fāng 古容器、一斗
系 xì	弓 gōng	曲 qū

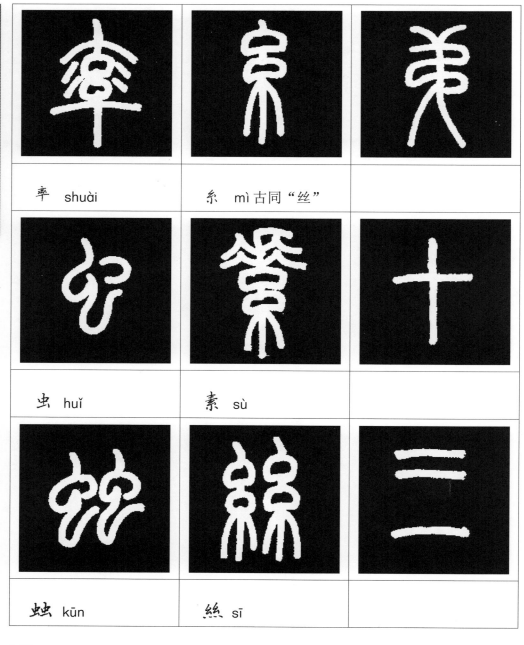

率 shuài	糸 mì 古同"丝"	
虫 huǐ	素 sù	
蚰 kūn	絲 sī	

二 èr	龟 guī	蟲 chóng
土 tǔ	黽 měng	風 fēng
垚 yáo	卵 luǎn	它 tuō

力 lì	畺 jiāng	堇 jǐng 假借为"仅"
劦 xié	黄 huáng	里 lǐ
	男 nán	田 tián

几 jǐ　　　　金 jīn

且 qiě（jū）　　釬 jiān

斤 jīn　　　　勺 sháo

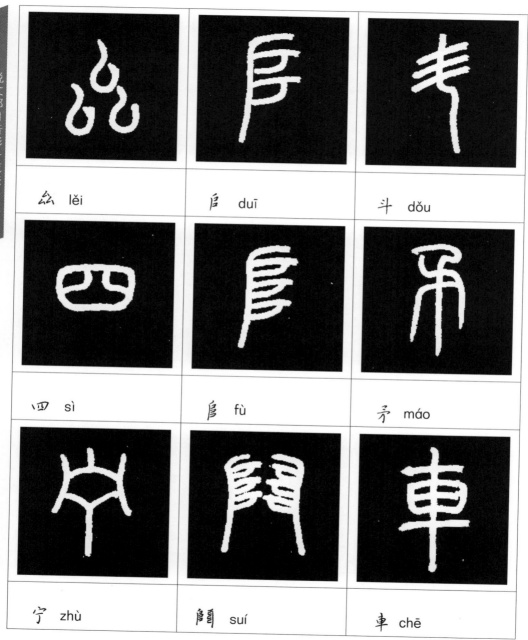

厽 lěi	𠂤 duī	斗 dǒu
四 sì	𠂤 fù	矛 máo
宁 zhù	𨸏 suí	車 chē

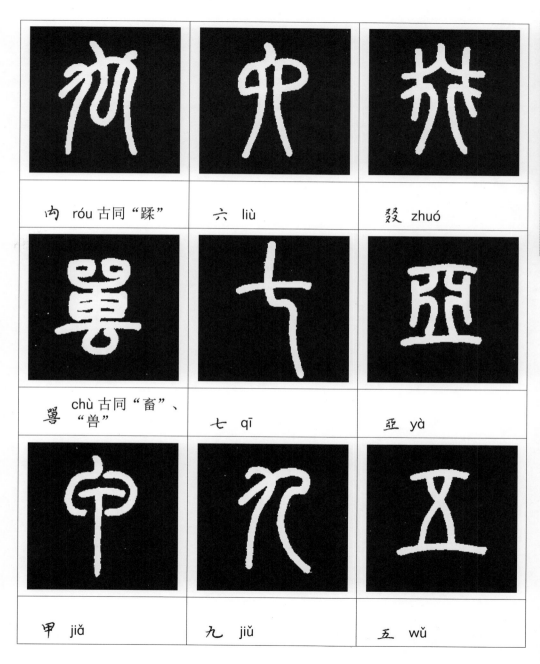

禸 róu 古同"蹂"	六 liù	叕 zhuó
嘼 chù 古同"畜"、"兽"	七 qī	亞 yà
甲 jiǎ	九 jiǔ	五 wǔ

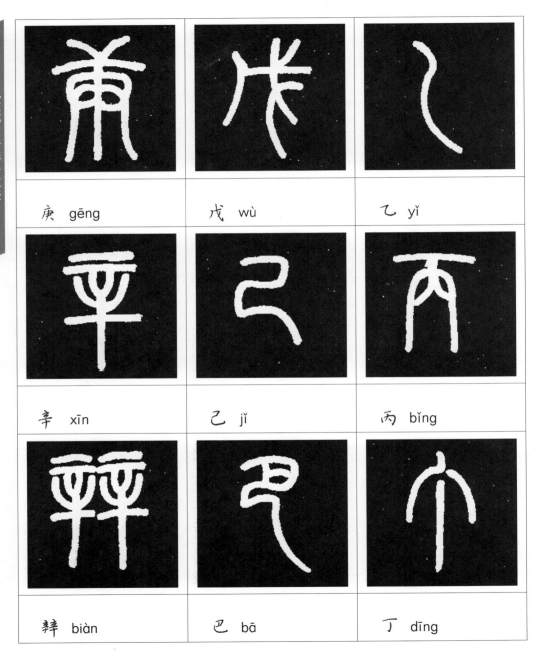

庚 gēng	戊 wù	乙 yǐ
辛 xīn	己 jǐ	丙 bǐng
辡 biàn	巴 bā	丁 dīng

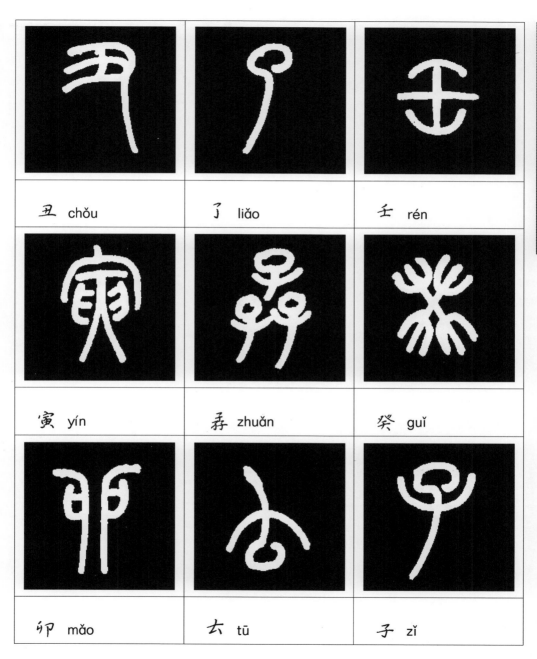

丑 chǒu	了 liǎo	壬 rén
寅 yín	孨 zhuǎn	癸 guǐ
卯 mǎo	去 tū	子 zǐ

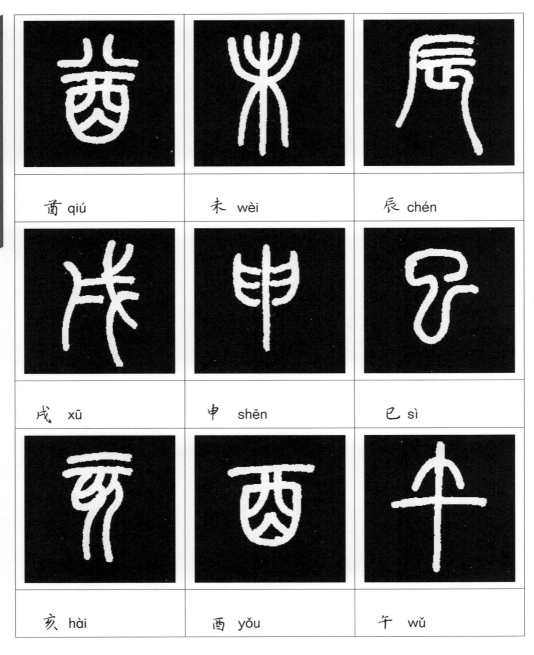

酋 qiú

未 wèi

辰 chén

戌 xū

申 shēn

巳 sì

亥 hài

酉 yǒu

午 wǔ

七、楷篆对应识记常见疑难篆表

　　为了帮助大家较好的进行楷篆的对应识记，笔者根据学习笔记将常见的疑难篆法按声母次序排成此表。这些疑难字的选择是从以下几个方面考虑的：一是书法学习中较为常见的字；二是无法进行篆法部首类推的字；三是异体字；四是假借字；五是简繁不同篆法不同的字；六是篆书字典中部分查找不出的字；七是义项不同篆法不同的字；八是风格不同写法略异的字。可以这样说，全部熟记这些字的篆法，再加上由小篆部目（说文部目）演变推演的篆法，在小篆这一书体的临摹和创作的学习中，篆法就不再是一个令人生畏的障碍。

	霭		爱	奥	碍
A					

螯遨	凹 凹凸	庵	袄	昂

149

艾		唉			
	惩艾				

	部		宾		弁	秉
B						

布	必	卑	碑		备

病	别	拜			

边		半	狈	白	

班	斑	濒	辨办	八	闭

并	兵		弼	棒	杯

表	暴	摆	钵		彬

博	伴	卞忭	匾	斌	

	堡		坂	崩	

悖		扳		搬	

拌	泊	孛	勃	笆	

绑	摆	偪逼	冰		褒
	裙摆、衣摆				褒
[篆]	[篆]	[篆]	[篆]	[篆]	[篆]

伻		汴	颁		
bèng 使者				颁赋	颁分
[篆]	[篆]	[篆]	[篆]	[篆]	[篆]

辨	璧	磅	玻	
[篆]	[篆]	[篆]	[篆]	[篆]

	垂			冲（非"衝"）	
	边垂		垂下	垂危	冲虚
C	[篆]	[篆]	[篆]	[篆]	[篆] [篆]

153

充	沉			丞	承
			阴沉		

乘	炒	吵	参	差

吹	匆	叉	处	

巢	初	呈	斥	曹

创		川	此	册	出
创伤	创造				

扯掣	称	瓷	辞	春	

长	蔡	插	潮	抄	畅昶

串		拆		虫	
				虺 huǐ	虫豸

155

池	尘	耻	倘	倅	凑

次		刹	厂	嘲	吃
造次					不可用喫

婵					
		婵娟		婵娟	

姹	嫦	晨		茶	蟾
		星辰	早晨		

蜍		踟	蹰躇	踑	锄

抽		晁	畜	猖菖	彩

粗		陈	残		
粗细	糈粗		残贼	残穿	残余

椿	瘁	撤	簇		

157

床	藏	迟	忖		

D

答	代		典		

斗抖蚪陡	斗	叠	逮	读
	dòu			

段	帝	蒂	吊	玷

158

蝶	钉	丁	酊巅	盗
		补丁		

堆	堕	店	低	

灯	倒	刀	得	蠹

惰		淀	爹	的

瞪	第	董	袋	踱	隷

德		杜		沌	
		杜门			

打	弹	断			

	耳	额	鄂	讹	蛾	噩
E						

萼		鳄	厄		

	粪		泛		父
F					

斧	坊	乏	蜂		肥

繁			复		反
			区别见"表四"	区别见"表四"	

161

发		范		法	馥
区别见"表四"	区别见"表四"	区别见"表四"	区别见"表四"	灋	

菔	俸奉	覆	帆	封	梵

俯		仿		罚	芙
		仿效			夫容—芙蓉

翻		服		霏	沨
翻飞	翻覆		服牛乘马		

162

伏	肤	扶			讣
伏義			扶疏	扶桑	

抚		峰	焚		
	抚循				

	寡	个		夬	乖
G			俗体	guài	

刮	甘	谷		恭	巩
		山谷	谷物		

163

敢		岗冈	庚	惯	

挂	更	贵	沟	郭
挂碍				

羔	干（非"乾"）	杆幹	丐	剐
	干戈			

估	勾	搞	滚
商业			

164

港	糕	肛	艮	褂	赶

钢	亘	扞	汞	汩
		扞禦		

痼	皈	舸			

	恨	化	亥	会	活
H					

画	获		哈	寒	喊
	获得	收获			

哄	浒	还	好		慌恍
hòng			女子之美	引申义	

毫	幌	耗	恒	桓	弘

幻	亨	猴侯	候		逅

涵	函	吼	呵	捍	

焕奂		唤	撼	瀚	

晖	核	毁	浣	绾	

盒		麾	皓	航	花

葫	蛤	韩	颔	罕	很

糊		瑚	乎	凰	谎

迥	汇 彙	衡			

J	寂	旧		集	爵

击		及	倦	筋	句

尽	截	基	戟	晋	具

俱	既	假	系	继	兼

届		戒	兢	津	镌

169

椒	距		贾价	诀	决
	鸡距	距止			

倔	静		净		竞
	古同净	古同靖		古城池名	

劫	剿	剪	厩	境	奖

尖			娟	睛	矜

炬	矩	讵	笓	粳

缴	翦	脊	蕀	襟	举

猏	夹	袈	轿	酱	极
	双层之义				

交	咎	疚	降
	交会		降服

171

嗟	浸	笈			荐

嵇		稽	绝	睑睫	洁
		稽首			

偈		较		溅	
		较量			

蹇					

克	看		匡		眶

K

括	鲲		肯		夔
	较少用				

跬	矿	壳	壶	凯	况

廓	倥	宽	渴	剋	

173

勘		叩			垦
				叩问	
坑	吭	快	恺	拷	阔
狂	瞰	龛	考	蝌	刻
康	窟				

懒	寥		廖		类
L					

黎	犁	梨	乱		辽
			从寸	从又	

	录	碌	离	庐	栗

獜	磷		累		了
				累缀	

隆	朗	留	烈	流	履

虏	临	旅		亮	岭

璃	冽	励	捞	栏	

漓		篱	瞭	翎	

腊		姥	脸	良	蕾
篆	篆	篆	篆	篆	篆

螂		龄		蛉		隶
				螟蛉		
篆	篆	篆	篆	篆	篆	

漏		鲁	躏	鹂	
铜漏	屋漏、渗漏				
篆	篆	篆	篆	篆	篆

侣		掠	酪	烙	
篆	篆	篆	篆	篆	篆

凛	瘰	泪			

	矛	脉		面	宙
				麺	
M					

眉	冥瞑酩	梦	蔑	墨	埋

蜜	岷	没			每
			沉没	卒没	

牧		眠	冕	曼	冒
	牧野				
牧	坡	眲	冕	曼	冒

帽		寞		泯	
帽	寞	噱	寞	泯	泯

么				幂	
	麽				
幺	么	麽	幂	幂	幂

磨	悯	忙		摸	抹
磨	悯	忙	忙	摸	抹

妙			寐	漫	煤
玄妙	美妙	美目			

盟		茫	渺	觅	

谜	卖	陌	霉	莓	
		阡陌—千伯			

虹	弥	茗	铭		

	暖		嫩	逆		能
N						

农	囊	闹	忸	脓	宁

溺	娘	恼	凝	那	奶

娜		怩		拿
	婀娜			

捻		猱	粘	孽	呐

努	屎	虐	喃	裼

睨	
	睥睨 - 俾倪

	藕	哦			
○					

旁	辟		普		票

沛	婆	朋		烹	
	沛国				

佩珮	凭	坡	泼	璞	刨
			动词		

帕	捧		扑		拍

批	攀		扒	澎	牌

琵		琶			
				琵琶	

			磐		砰
	琵琶				

粕	胚	评	霹		频

披		抛	拼	聘	
	披靡				女聘
𤟧	𤟧	𢾭	拼	聘	𡝩

胼	睥	珀	爬		湃
	睥睨				
骿	睥	珀	爬	𤓰	湃

	琼	穷	泉	禽
Q	瓊	窮	泉	禽
	琼	窮	泉	禽

秋		企	迁	雀
秋	秋	企	迁	雀

前	骞	漆	秦	求	券

	掐		稽	侵	寝	屈
			稽首			

	弃		仟	墙	峭

	欹		崎	岖	憩

186

鹊	姜	气	乞	沏砌
		云气		

	俏		擒		琪		痊

窃	脐	蚯	虬	讫迄	锹

阡	颧	拳	签	悭	糇

蹉	鞘			

冉	热		入		戎
R					

蕊	软			冗	蓉

认		荏	苒	髯	若

惹	燃	绒			

	寿				商	
S						五音

送	溯		审		剩

瞬	舜	塞	熟	孰	

省	丧	失	瘦	耸	
				同"怂"心耸义	

沈		舌		涩	
		口舌之舌			

死		卅		收	夙

搔	伺	石		善	
		钧石			

岁	书	索		舍	
歲	書	宲	宲	舍	稬

树				饰拭	蚀
树木	树立				
樹	尌	豎	𠄌	飾	蝕

饲	升	昇	圣	史	
飼	升	昇	聖	史	

粟	市	杀	素	绳	
粟	市	杀	殺	素	繩

狮	世	衰	声		适

	申		殊	胜	思腮鳃	戍

	伞			散	洒	撕

嘶	兽	嫂	叟	艘	勺

施	陕	鲨	杉		
𣜩	陕	鲨	杉	粘	粘

私	悚	哂	倏	售	
私	悚	哂	倏	售	售

扫		撒		屎	
扫	扫	撒	撒	屎	屎

涮	晌	曙	笋	肆	蔬
涮	晌	曙	笋	肆	蔬

蹇		蟀	衫	裟	髓

驶					

	颓	踏	添	退	替	
T						

太			藤	覃	偶

194

剔	通		铁	唐塘	铦

泰		拓			屉
			开拓		

傥倘	徒		他		啼

驼驮	跎	台	苔	忝	偷

195

停		侗	佟	凸	厅
				凹凸	

托		拖		吐	
		衣袍拖曳		吞吐	口液

淘	疼	瞳	糖	绦

臀	腿	艇	痰	谭	蹄

帖贴		迢		透	妥
	妥帖				
帖	朋	迢	苕	壁	妥

柝		毯	填		途
	击柝				
柝	橫	毯	窴	涂	徐

畏	尉	务			勿
畏	尉	务	务	务	勿

丸	往		网		罔
丸	徍	徍	网	罔	罔

为	蔚	韈	幄	旺	卫

魏	胃	猾	碗	惋	悟

挖	枉	桅	歪	湾	瘟

皖		纹		稳	蛙

蜿		蜈吴		龌		刭

汍		忏		沃	腕
汍澜					

微		无	鹉
微雨			

	洗	禊褉	巽	谢	斜
X					

199

先	香	馨	希	寻	向
			希望		

	襄		鲜	汐	孝

衅		询		昔	厦夏

巷		宣	羞	熏	骈

		薛	噢	屑	狭峡
须					

（篆字图片行）

萱		喧			雪
				喧哗	

（篆字图片行）

享		些	泻写	效	倖

（篆字图片行）

嬉		榭		邂	涎

（篆字图片行）

葡	蟹	酗	芯	虚墟	蟋

逍	霞	辖		醒	星

靴	序		刑		袖
	训为东西墙	次序之序		刑罚	

循	晰	嗅	熙	遐	
			熙乐		

膝	鞋	曦		胸	

弦	曛	携	

	邀		蕴韫		翼	
Y						

邮	野				允

鸭	鹨		央	艳	拥

	艺		原		源

宜	应		鹰	雁	尤

	也		犹		忧

岳			遥		
		五岳之岳			

郁		曰		俞	膺

肄		鱼			臾

愿		养	曳	盈	

猿		由	寅	牙呀	萤
		盘庚由蘖			

饮	仰		懿	游	

益	友	异	臽	窑	弋

刈	屹	堰	夭		
			桃夭		

妖		谣	尧	育	匀
	妖异				

抑		予		疑	要

亿		忆		影	愈

沿		岩		渊	与
				党与	赐与

207

于	佑	夜	悦	愚	雍

	映	椰	涯	硬	殷

	蜒		优	鸦	耘

祥		押			胭

蚁	赝		攸		迤	预
蹬	赝	攸	㳠	迤	豫	

钥		韵		鸢	
钥	钥	韵	均	鸢	弋

	再		踪			兆
Z	再	踪	踪	踪	踪	兆

坠		沾	卓		杂	
		雨水浸湿				
坠	坠	霑	卓	杂	杂	

早	则		旨		
					意旨

滋	昼	制		致	
		区别见"表四"	区别见"表四"		细致

	筑		钟		疹	遵
乐器	建造	区别见"表四"	区别见"表四"			

自		折		直	
		区别见"表四"	区别见"表四"		

征			洲州		
区别见"表四"	俗体	区别见"表四"			
征	延	徽	州	川	州

真		责	甾	专砖	奏
真	真	责	甾	专	奏

主	丈	支	智		痣
主	丈	支	知	智	痣

寨	绽	涨胀	渚	朝	针
寨	绽	涨	渚	朝	针

俎		仝	皂	最	罪

	胄	拯	重		
护头之帽	帝王贵族子孙			重叠	持重

崝	卒	棹濯	住	侏	佐

仗	侦	佔	债	准	

匝	咱	志		噪
		誌	墓志	

嘴	咒	址	崭	嶂

座坐	抓	撰	朕	煮

粥	楂	渣	眨

213

阵		盏		砧	

稚	窄	筋	粽	肇	

芷	这	蜘	拽	趾	

蛰	蚱	蹑	躅	姊	咤

仉					
zhǎng 姓					
爪					

后 记

　　书法篆刻这门艺术，与文字的密切关联性是其不同于它类艺术最显著之处。因此，掌握文字学方面的一些知识，对于书法篆刻实践与理论研究而言，都是至关重要的！

　　十多年前，笔者就留意字学，记录了一些笔记，了解了一点用字知识，在多年的教学实践过程中，曾几度萌生为学生整理一部用字要典之念。壬辰求学于国美，吾师以其深远的学术视野、严谨的治学态度对笔者提出了严格要求和殷切希望，并告诫笔者，书法实践和理论研究都须具有新的学术深度。为了践行师之教诲，在研习的过程中，将文字学方面的知识整理成册的念想再次点燃，故利用整个暑假时间，重搜旧稿，择而成典。典中图例，除极少数从历代碑帖中选用而外，余者皆为笔者亲自书写、制作而成，过程虽然繁琐，亦乐在其中，且有助于记忆的巩固，可谓兼得。然囿于时间与学识，未对图典作经意润饰，疏漏错误之处亦恐难免，诚望大家不吝指正！

　　最后，特别感谢恩师祝遂之教授一直以来的勉励！另外，对于莫小不教授给予的指正、学兄戴家妙博士提出的建议以及福建美术出版社陈艳、丁铃铃编辑付出的辛劳，在此一并致谢！

<div align="right">

钟砚

2012 年 10 月 17 日

于杭州师范大学美术学院

</div>

王中焰 笔名中彦，别署享炘、钟砚，现为杭州师范大学美术学院书法教研室主任，中国美术学院博士。主要从事书法篆刻技法教学、书画篆刻创作及其理论研究。

书画篆刻作品曾参加第五届国际书画展（日本·东京都美术馆主办）、全国首届草书展（中国书协主办）、全国高校廉政文化作品展（教育部主办）、第六届全浙展（浙江省书协主办）、杭州市首届"清风杯"书法大赛（杭州市文联主办）等国家级、省部级、市级展览并获奖。书法篆刻作品分别为中国美术馆、南京印社、杭州扇博物馆、西北师大书法研究院等单位收藏。

论文散见于国内外专业报刊，著作有《素描艺术》、《黄庭坚书论》、《"山谷笔法"论》、《篆刻技法要述》等9部，曾获"浙江省社科联第七届青年优秀成果奖"、"杭州市第十七届哲学社会科学优秀成果奖"、"杭州师范大学第七届教学成果奖"等科研奖项，并多次获得浙江省语委、教育厅授予的"优秀指导教师"等荣誉。